全世界都在做的 800個 思維遊戲

Think-it Game

機智遊戲
懸疑遊戲
推理遊戲

腦力＆創意工作室◎編著

序言

科學家愛因斯坦曾經說過：「一個人的認知是有限的，而想像力無窮。」

思想決定思路，思路決定出路，出路決定人生之路。為什麼有的人聰明，有的人愚笨，看起來都是先天的事，其實先天的占有率幾乎為0.01%。也就是說，10000個人當中，可能有一個人的智商一生下來就比你高，而其餘的9999個人，從起步開始是和你一模一樣的。所以，他們是透過學習、考驗才變得聰明、取得收穫，最終成為一個成功的人。而最重要的是：即使是最聰明的科學家、文學家、思想家，他們最終對大腦的使用率只不過是總體上的百分之幾。因為潛力無限，才造成了想像無限。成功的概念不只是金錢，更有情感、事業、理想、家庭諸方面的和諧與豐收。

本書是一本集智慧、知識、思維、娛樂為一體的智趣性圖書。本著給人們生活帶來歡樂的同時，不忘對於智慧的提升、思維的開拓、理解的滲透與知識的增進，故在收集上採取「廣泛收集、取其精華」的原則。開卷有益，只要你打開本書，稍稍瀏覽數頁，你便會被書中的思維遊戲所深深吸引，因為引你入勝的不但有生活性的娛樂、趣味性的知識，更有思維性的思考，最終引你走上智慧的最高峰。用智慧俯瞰世間百態，用理性走出人生被迷惑的誤區。

寓教育於娛樂之中，增知識於談笑之下，長智慧於課堂之外。只要你靜下心來玩幾則書中的思維遊戲，你就會發現原來你的內心也有如此波濤洶湧的一面。不用著急去質疑答案的正確性，因為內心深處的嚮往，往往是你最壓抑的欲望。你準備好了嗎？要誠實面對自己。

本書（分上下兩冊）彙編800則思維遊戲，章節分明，邏輯有序。比如書中的生存遊戲，考驗你在危難時如何用智慧戰勝險惡，走出生命的低谷；市場遊戲，讓你身在家中卻能領略生意場上的刀光劍影，在弱肉強食的競爭中旗開得勝；推理遊戲，讓你的大腦思維轉得更快，最終會發現為什麼多年來你的思維呈下坡趨勢，這就是答案；圈套遊戲、天文遊戲、知趣遊戲……諸如此類，不一而足。

在人的一生中，道路很漫長。但是，並不是非得一步一步的走下去。那麼，捷徑在哪裡呢？機遇在哪裡呢？先經過下面的智力思維考驗吧！

目錄

思維遊戲之**推理遊戲** ⋯62

* * * * * * * * * * * *

思維遊戲之解答 ‥‥‥196

Think-it Game

思維遊戲

 機智遊戲

1・如何安全擺渡

難度指數：★★★ 所用時間：（ ）秒 答案見P.198

有一船家要載兩夥人。一夥
是和尚，一夥是食人族，分
別各有三人。當岸上的和尚
數量少於或等於食人族時，
將被對方吃掉。且每次只能
運兩人，請問：如何才能將
兩夥人安全地運到對岸？

2・你需要問幾個問題

難度指數：★★ 所用時間：（ ）秒 答案見P.198

從前，有個好人不小心犯了法。定罪之後，被關在一個特別設計的
牢房裡。這個牢房有兩個門，都沒有上鎖。一個門是活門，如果他
打開這個門並走出去，不但有了自由，外邊還有美女等著他；另外
一個門是死門，如果他打開這個門，走出去，他便將面臨死亡。因
為門外是食人族的樂園。牢房裡有兩個衛兵，一個十分誠實，從不
說假話；另一個則是從不說真話。他們兩個人，都知道哪一扇是活
門，哪一扇是死門。

依據他們國家的法律規定，這位好人在執刑之前，一共可以問這兩
個衛兵三個問題。

如果你是那位好人，你需要問幾個問題？如何問法才能獲得自由？

3 · 強盜與富翁

難度指數：★★　　　　　所用時間：（　　　　）秒　　　　　　答案見P.198

有一個強盜，把一個富翁抓來後。對他說：「你已經死到臨頭，但是我會給你兩種死法選擇。一種是槍斃；另一種是餵老虎。而且，我會馬上判斷出這句話的真假。如果是真話，那就槍斃；如果是假話，那就餵虎。」富翁極其聰明，他對強盜說：「如果我說出一句話，你既不能槍斃我，又不能把我拿去餵老虎，那怎麼辦？」

強盜想了想，死到臨頭還開玩笑。「如果真是這樣，我就放了你。」

於是，富翁說了一句果然是十分巧妙的話，強盜聽後，目瞪口呆，只好把富翁給放了。你知道，富翁的這句話是怎麼說的嗎？

4・大蛇和小蛇

難度指數：★★★　　　　所用時間：（　　　　）秒　　　　答案見P.198

「一休，我將在一個不透明的瓶子裡放進一條大蛇和一條小蛇。你不許看，從瓶子裡取出一條來。假如你取得的是大蛇，你的小狗聰聰就會被放置在導致休克狀態的環境，並且讓你永遠見不到牠；如果你取出的是小蛇，那麼你的聰聰就自由了。這兩條蛇動作很快，千萬別掉在地上，否則牠們馬上就鑽得無影無蹤了，你也別想再看見牠，甚至抓住牠了。」惡魔對一休說。

「惡魔，為什麼要讓我面對如此殘忍的選擇？我知道你想考我，但這也未免太荒唐了。」

「你竟敢向神聖的惡魔提這樣的問題？」惡魔一彎腰，抓起兩條蛇塞進瓶子裡，但一休看清了，他放進去的是兩條大蛇，他騙人。一休想大叫「騙子！」但這會使惡魔丟盡面子。要是惹惱了惡魔，聰聰可就危險了。既然一休知道瓶子裡裝的是兩條大蛇，他能用什麼辦法來救聰聰呢？現在，請你替他想想辦法？

5 · 一群特殊的人

| 難度指數：★★ | 所用時間：（　　　）秒 | 答案見P.198 |

有一個人來到一間二層樓的屋子。進到第一層樓時，發現一張長長的大桌子，桌旁都坐著人，而桌子上擺滿了豐盛的佳餚，可是沒有一個人能吃得到，因為大家的手臂都受到魔法師詛咒，全都變成直的，手肘不能彎曲，桌上的美食，也就夾不到口中，所以個個愁容滿面。可是，在他快到二樓時聽到樓上卻充滿了歡愉的笑聲，他好奇的上樓一看，同樣的一群人，手肘也是不能彎曲，但大家卻吃得興高采烈。你知道他們是怎麼做到的嗎？

6 · 訓貓

| 難度指數：★★ | 所用時間：（　　　）秒 | 答案見P.198 |

琳達每天都會外出散步，在一個空曠的草坪上把小玩具扔出，然後讓貓把玩具撿回來。如果琳達要讓她的貓以最快的速度奔跑，那麼她應該把小玩具往哪個方向扔？

7 · 二老婆

| 難度指數：★★★ | 所用時間：（　　　）秒 | 答案見P.199 |

二老婆是一個很高傲的人，見到老公也不鞠躬。於是老公想了一個辦法，在她進門的門中間，橫訂了一個木板，這樣，她回來的時候，必須彎腰低頭不可，而彎腰就是鞠躬了。可是二老婆想了一個辦法，沒鞠躬卻也進來了。到底是什麼辦法呢？

8 · 算命

難度指數：★　　　　　所用時間：（　　　）秒　　　　　答案見P.199

城隍廟裡有一個瞎子算命很靈驗，有一個人想為自己的婚姻、健康、工作三件事算命。可是原則是先交錢，後算命。這個算命的瞎子為了騙更多的錢，還立了一塊牌子，上寫「兩問15兩紋銀」。可是他身上只有15兩。於是交完錢後，他問：「很短的一句話也算一問嗎？」瞎子說：「當然。」於是他又問：「很長的一句話也算一問嗎？」瞎子說：「也算。」於是這個人陷入苦思。請問，他能得到他所要問的三件事的答案嗎？

9 · 分桔子

難度指數：★★★　　　　所用時間：（　　　）秒　　　　　答案見P.199

四男四女八個孩子分32個桔子，女孩們的分法如下：甲得到1個桔子，乙2個，丙3個，丁4個，男孩 A 得到的桔子和他妹妹一樣多，男孩 B 是他妹妹的2倍，男孩 C 分得的桔子是他妹妹的3倍，男孩 D 得到的是自己妹妹的4倍。請說出那四個女孩分別是誰的妹妹。

10 · 餵牛

難度指數：★　　　　所用時間：（　　　　）秒　　　　答案見P.199

小丁的叔叔割草給牛吃。他每次都是一回家就隨便把草往地上一扔。不久後發現，因為草的品質不一樣，導致牛總是先把好的草吃掉，剩下的總是一些雜草或是枯草什麼的。這樣，就造成了很大的浪費。突然有天小丁的叔叔想到了辦法，於是從此以後，叔叔割來的草就被牛全部吃掉，沒有剩下了。你知道叔叔是怎麼做的嗎？

11 · 多少隻動物

難度指數：★★　　　　所用時間：（　　　　）秒　　　　答案見P.199

孫子問爺爺：「家裡養了多少隻動物？都有些什麼動物？」爺爺說：「家禽中除了兩隻以外所有的動物都是狗，除了兩隻以外所有的都是貓，除了兩隻以外所有的都是鸚鵡。」爺爺總共養了多少隻動物？你想出來了嗎？

12 · 模仿

難度指數：★　　　　所用時間：（　　　　）秒　　　　答案見P.199

猴子是一種很聰明的動物，因為牠是人類祖先的始祖。在動物園，有一些猴子能將人類的一舉一動模仿得一模一樣。但是，飼養人員卻說：「猴子再聰明，有時一件很簡單的動作牠卻永遠模仿不了。這不僅對猴子如此，就是對人類也如此。」請問，到底什麼動作那麼難呢？

13‧奇怪的東西

難度指數：★★　　　所用時間：（　　　）秒　　　答案見P.199

有一種奇怪的東西，它能載得動萬噸重物，卻載不起一粒沙子。它是什麼？

14‧為什麼鳥不飛

難度指數：★★　　　所用時間：（　　　）秒　　　答案見P.199

樹上有十隻鳥，打死三隻，為何另外七隻不飛走？

15‧前後車相距

難度指數：★★★　　　所用時間：（　　　）秒　　　答案見P.199

一列從 A 地開往 B 地的快車，以每小時70公里的速度行駛；另有一列從 B 地開往 A 地的慢車，以每小時50公里的速度行駛。問：這兩列火車在相遇前一個小時，相隔多少距離？

16‧警察為什麼跑

難度指數：★　　　所用時間：（　　　）秒　　　答案見P.199

一個警察見了小偷拔腿就跑，為什麼？

17 · 得來不易

難度指數：★　　　　所用時間：（　　　）秒　　　　答案見P.199

被告人向他的辯護律師許諾説：「如果你有本事讓我可以只蹲半年苦牢，那麼你將額外得到1000美元的酬金。」結果，被告人終於如願以償，律師一邊收錢一邊説：「這個案子可真是棘手啊！」為什麼律師會這麼説呢？

18 · 車進隧道

難度指數：★　　　　所用時間：（　　　）秒　　　　答案見P.199

兩輛火車的軌道除了在隧道內的一段外，其餘路段都是平行鋪設的。由於隧道的寬度不足以鋪設雙軌，因此，在隧道內只能鋪設單軌。一天下午，一列火車從某一方向駛入隧道，另一列火車從相反方向駛入隧道，兩列火車都以最快的速度行駛，然而，他們並未相撞。這是為什麼呢？

19 · 裝蘋果

難度指數：★★　　　　所用時間：（　　　）秒　　　　答案見P.199

小麗和爺爺買了10個蘋果，媽媽叫小麗把這些蘋果裝進6個袋子裡，每個袋裡的蘋果都是雙數，你知道怎麼裝嗎？

20 · 聰明的律師

難度指數：★　　　所用時間：（　　　）秒　　　答案見P.200

有一位婦女到律師那裡，對律師說：「我們夫妻兩人對每件事情的意見、看法都不一致，整天吵架。我想提出離婚，請你幫幫忙。」聽了婦人的話，律師思索了一下說：「那難辦。」律師為什麼要這麼說？

21 · 最大載重

難度指數：★　　　所用時間：（　　　）秒　　　答案見P.200

海上有一艘很大的艦艇，本來可以容納的人數是60人，結果在上到第59人的時候，它居然就沈進海裡了！這是為什麼？（船上沒有懷孕以及體重過重的人；也沒有重物上船）

22 · 沒人管的地方

難度指數：★　　　所用時間：（　　　）秒　　　答案見P.200

有一種地方專門教壞人，但沒有一個警察敢對它採取行動加以掃蕩。這是什麼地方？

23 · 千萬富翁

難度指數：★　　　　所用時間：（　　　　）秒　　　　答案見P.200

大剛與大勇是鄰居，大剛覺得賺錢很辛苦，所以省吃儉用；大勇花錢如流水，不知節制。直到某一天，大剛成了百萬富翁，大勇卻成了千萬富翁。為什麼？

24 · 不公平

難度指數：★★　　　　所用時間：（　　　　）秒　　　　答案見P.200

一間牢房中關了兩名犯人，其中一個因偷竊，要關半年；另一個是殺人犯，卻只關一個禮拜。為什麼？

25 · 蛋從何處來

難度指數：★　　　　所用時間：（　　　　）秒　　　　答案見P.200

王先生每天早上都要吃兩個蛋，但他並沒有養母雞，也沒有人送雞蛋給他，而王先生也從不去買或偷或向人借雞蛋。你猜這是為什麼嗎？

26・一分鐘之前

難度指數：★★★　　　所用時間：（　　　）秒　　　答案見P.200

兩枚導彈相距 41,620 公里，處於同一路線上彼此相向而行。其中一枚以每小時 38,000 公里的速度行駛，另一枚以每小時22,000公里的速度行駛。它們在碰撞前的1分鐘時相距多遠？

27・分稱水果

難度指數：★★★　　　所用時間：（　　　）秒　　　答案見P.200

現有蘋果、香蕉、梨子分別裝在三個袋子裡，已知其重量分別都在30到40公斤之間，用一台至少稱50公斤的磅秤，最多稱三次，如何稱出各自的重量？

28・安全策略

難度指數：★★　　　所用時間：（　　　）秒　　　答案見P.200

一輛20噸的貨車，拉著一輛15噸的貨車前行。行經一條河時，上面有一座橋，橋頭有個牌子，上面寫著：「本橋最大承受力30噸」。兩輛車的總重超過了橋的最大承載力。所以，如果兩輛車同時過橋的話，橋是很危險的。你能想辦法讓這兩輛車安全通過嗎？

29 · 蠟燭剩幾支

難度指數：★　　　　所用時間：（　　　）秒　　　　　答案見P.200

小朋在家讀書的時候，突然停電了。於是，小朋點了十根蠟燭。但有一陣風從窗戶吹進來，先是有4根被吹滅；不一會兒，又有3根被吹滅。為了防止蠟燭再次被吹滅，小明急忙關上了窗戶。之後，就再也沒有蠟燭被吹滅。你知道最後還剩下幾根蠟燭嗎？

30 · 為什麼

難度指數：★★　　　　所用時間：（　　　）秒　　　　　答案見P.200

有一支手槍，射程50公尺，有人用這支槍射中了距離他120公尺的目標，請問，為什麼？

31 · 撲克牌

難度指數：★★　　　　所用時間：（　　　）秒　　　　　答案見P.201

一張撲克牌背面向上放在桌上，你能不能在不翻牌的情況下，想出一個好辦法，知道撲克牌正面的花色。

32・連帶關係

難度指數：★　　　　所用時間：（　　　）秒　　　　答案見P.201

當你向別人誇耀自己長處的同時，別人還會知道有關你的什麼事？

33・後代

難度指數：★　　　　所用時間：（　　　）秒　　　　答案見P.201

一對健康的夫婦，為什麼會生出一個沒有眼睛的後代？

34・細菌的繁殖

難度指數：★★★★★　　　所用時間：（　　　）秒　　　　答案見P.201

有一種細菌，經過1分鐘，分裂成2個，再過1分鐘，又發生分裂，變成4個。這樣，把一個細菌放在瓶子裡直到充滿為止，用了1個小時。如果一開始時，將2個這種細菌放入瓶子裡，那麼，到充滿瓶子需要多久時間？

35・探親

難度指數：★★　　　所用時間：（　　　）秒　　　　答案見P.201

爸爸、媽媽、小民去奶奶家，小民坐車去，但是爸爸、媽媽走路去，為何早就到了？

36 · 計時

難度指數：★★★　　　所用時間：（　　　）秒　　　答案見P.201

燒一根不均勻的繩索要用一個小時，如何用它來判斷半個小時的時間？

37 · 倒牛奶

難度指數：★★★　　　所用時間：（　　　）秒　　　答案見P.201

在沒有任何重量和體積工具的情況下，你知道怎麼從一杯滿滿的牛奶中，倒出剛好是半杯的牛奶呢？

38 · 參軍

難度指數：★★★　　　所用時間：（　　　）秒　　　答案見P.201

Ａ長官帶領一群士兵，為了使軍隊有秩序，他把所有的人四人一排，列成了一個陣隊。可是，當他排完隊後，發現某甲落在最後面。於是，他又三個一排的試了一次，結果某甲還是一個人落在後面。最後，就連兩個人一排，也是這樣。正煩惱時，Ｂ長官在他耳邊説了一句。於是，隊伍馬上就整齊了。某甲終於跟著大軍前進了。你知道，這支隊伍總共有多少人嗎？

39・聰明的優優

難度指數：★★　　　　所用時間：（　　　　）秒　　　　答案見P.201

母親讓優優到父親的西瓜田摘西瓜。剛好他父親外出，走之前已將

一條看守的狗拴在圓形瓜地
中央的木樁上。圓形瓜地的
半徑為6公尺，狗剛好能看
整塊瓜地。由於狗不認識優
優，所以優優不敢冒然去摘
西瓜。後來優優想了很久，
終於想出妙計將西瓜摘回家
中，而且也沒有被狗咬傷。
你知道他是怎麼做到的嗎？

40・杯底的水

難度指數：★　　　　所用時間：（　　　　）秒　　　　答案見P.201

滿滿一杯水，怎樣才能先喝到杯底的水？

41・蘋果醋

難度指數：★　　　　所用時間：（　　　　）秒　　　　答案見P.201

弟弟自釀了一些蘋果醋，可是哥哥總是趁弟弟不在的時候去偷喝。
於是，有一天趁哥哥在窗臺下時，弟弟盛了蘋果醋往哥哥的頭倒下
去，可是幾分鐘後才發現，哥哥一點事也沒有。蘋果醋也沒有落到
地面上。那麼，到底怎麼回事呢？

42‧女兒盡孝心

難度指數：★★★　　　所用時間：（　　　　）秒　　　　答案見P.201

兩個女兒分別給自己媽媽2000元、1500元。但是，這兩個媽媽所得到的錢，加起來卻不超過3000元。請問，這是怎麼回事呢？

43‧買玩具

難度指數：★★★★　　　所用時間：（　　　　）秒　　　　答案見P.201

老公有事要到台北，老婆急忙寫了一張紙條，折好交給丈夫，並說：「別忘了給孩子買件玩具，我都寫在紙條上了！」老公辦完事走進百貨公司，拿出紙條一看，上面只寫著「買６×３」幾個字，立刻把他考倒了。原來，夫妻平時都很愛動腦筋，不是猜謎，就是玩智力測驗。這次，老婆想考考丈夫，故意沒把玩具的名稱寫出來。結果，老公經過一番苦思，終於猜到老婆的意思，買回了玩具。假如你是那位老公，你會給你的孩子買回什麼玩具呢？

44 · 兩顆心的由來

> 難度指數：★★　　　所用時間：（　　　）秒　　　答案見P.201

世界上有99.999999……%的人都只有一顆心，但是小華說，他爸爸的一個同學有兩顆心，你知道為什麼嗎？

45 · 倚老賣老

> 難度指數：★★★　　　所用時間：（　　　）秒　　　答案見P.201

小男孩問爸爸：「是不是做父親的總是比做兒子的知道得多？」 爸爸回答：「當然啦！」小男孩問：「電燈是誰發明的？」爸爸：「是愛迪生。」小男孩又問了一個問題，你能夠代替小男孩，用一句話把爸爸所說的話駁倒嗎？

46 · 爺爺的難題

難度指數：★★　　　　　所用時間：（　　　　）秒　　　　　答案見P.202

聰聰把一隻紙飛機擲到鋪滿地毯的房間中間。爺爺走過來對聰聰說：「不准你踩地毯，不准你使用任何工具，不要別人幫忙的話，你能把飛機從房間中間拿出來嗎？」

「那我不踩地毯，可不可以爬進去拿？」聰聰望著屋子正中的地板上所鋪的8平方公尺大的地毯說。「不行。」爺爺回答。

「我知道該怎麼做了。」聰聰眼珠一轉，突然有了答案。他用自己想出的辦法，按照爺爺的要求拿到了玩具。請問，聰聰想的是什麼辦法？

47 · 取彈珠

難度指數：★★★　　　　所用時間：（　　　　）秒　　　　　答案見P.202

在一根透明的管子中，裝有大小一樣的8粒彩色彈珠與一粒黑彈珠，黑彈珠在8粒彩色彈珠中間。如不先從管中取出彩色彈珠，也不切開管子，請問如何能先取出黑彈珠？（管中的直徑只容許一粒彈珠通過）

48 · 兩人打賭

難度指數：★★★★★　　所用時間：（　　　　）秒　　　　　答案見P.202

一個美國人與一個英國人在教堂裡打賭：看誰在聖盤裡放的錢最少。當教堂的僕役端著盤子走過他們身旁時，美國人往裡面投了一分錢。他以勝利者的姿態看了看英國人，好像是說，再也沒有比一分錢更小的貨幣了！但最後還是英國人贏了。你知道，英國人是怎麼做到的嗎？當然前提是他的做法應該能夠得到僕役的認同，那麼他又該怎麼跟僕役說呢？

49 · 發薪水

難度指數：★★★　　所用時間：（　　　　）秒　　　　　答案見P.202

祕書為你工作7天，報酬為一條金鍊子。而你必須每天付給她一段。為了省費用，你只想截斷兩次金鍊子，你將如何付費呢？

50 · 項鍊連接

難度指數：★★★★★　　所用時間：（　　　　）秒　　　　　答案見P.202

有五串各是三個金環連接成的小金鍊，現在要把它們連成一條長鍊條。你能找出一種方法，只需要截斷其中3個環，就可以連成一條長鍊嗎？

51・無極歌廳

難度指數：★★★★　　　　所用時間：（　　　　）秒　　　　答案見P.202

有一個名叫「無極」的歌廳，裡面有無限多個包廂，無論來客多少，無極歌廳的經理都能給新來的客人安排包廂：只要把1號包廂的客人移到2號，2號包廂的客人移到3號，3號包廂的客人移到4號，以此類推。把所有的客人都用此方法安置好後，你就可以把新來的客人安排在1號包廂。意外的是，有一天來了一批前來娛樂的客人，也是來了無限個客人。無極歌廳已經有了無限多個客人，假如你是無極歌廳的經理，你該如何安排這些新來的客人呢？

52・越貴越好

難度指數：★★　　　　所用時間：（　　　　）秒　　　　答案見P.202

什麼地方的東西越貴，顧客越是高興？

53・典當

難度指數：★★　　　　所用時間：（　　　　）秒　　　　答案見P.202

莫里斯開著一輛法拉利名車來紐約，到了紐約，哪兒也沒去，直接奔向當鋪。「老闆，我要當20美元。」「你用什麼當啊？」，當鋪老闆問。「就用這輛車當，這是車鑰匙，這是證書。」三天後，莫里斯回到當鋪，交回20美元，另交了5美元利息。 當鋪老闆問：「其實像你這樣的有錢人，不缺這20元吧？」莫里斯回答後，老闆哭笑不得。你知道莫里斯是怎麼回答的嗎？

54 · 商人的遺囑

難度指數：★★★　　　所用時間：（　　　）秒　　　答案見P.202

有一個商人得了重病，已經無藥可救，而唯一的獨生子此刻又遠在異鄉。他知道自己死期將近，但又害怕貪婪的僕人侵占財產，便立下了一份令人不解的遺囑：「我的兒子僅可從財產中先選擇一項，其餘的皆送給我的僕人。」商人死後，僕人便歡歡喜喜地拿著遺囑去尋找主人的兒子。為什麼當商人的兒子看到遺囑時，他卻得到了全部的遺產？

55 · 英國人買橘子

難度指數：★　　　　　所用時間：（　　　）秒　　　答案見P.202

英國的一個攝影組，想拍一部台灣農民生活的紀錄片。於是他們來到中部某地的鄉村，找到一位種橘子的農人，說要買2000顆橘子，請他把這些橘子從樹上摘下來，並示範一下貯存的過程，談好的價錢是2000顆橘子給40美元。這位橘農很高興地同意了。於是他找來他的兒子，一人爬到橘子樹上，用綁有彎勾的長杆，看準長得好的橘子用力一扯，橘子就掉了下來。下面的另一人就從草叢裡把橘子撿到一個竹筐裡。橘子不斷地掉下來，滾得到處都是，下面的人則手腳飛快地把橘子不斷地撿到竹筐裡，同時還不忘高聲和樹上的人閒話家常。在一旁的英國人覺得這很有趣，自然全都拍了下來。接著又拍了他們貯存橘子的過程。英國人付了錢就準備離開，那位收了錢的橘農卻一把拉住他們說：「你們怎麼不把買的橘子帶走呢？」英國人說不好帶，也不需要帶，他們買這些橘子的目的已經達到了，這些橘子還是請他自己留著。請問，英國人是不是很沒有生意頭腦？

56 · 你是哪裡人？

難度指數：★★　　　所用時間：（　　　）秒　　　答案見P.203

在一個網站中，有兩個聊天室。一個叫天使，一個叫魔鬼。當你問一個問題時，天使聊天室會給你正確的答案，而魔鬼聊天室會給你不正確的答案。一天，一名新手上網，剛好路過這個網站。但是，這裡兩個聊天室，並沒寫著天使與魔鬼，只寫著中國龍與中國鳳。所以，他分不清楚哪一個是天使聊天室？哪一個是魔鬼聊天室？雖然他想問「這是天使還是魔鬼？」，卻又無法判斷被問者的答案是否正確。新手苦思良久，終於想出一個辦法，他只需要問任何一個人一句話，就能從對方的回答中，準確無誤地斷定這裡是天使還是魔鬼。請問他問了什麼？

57 · 停車

難度指數：★★★　　　所用時間：（　　　）秒　　　答案見P.203

老闆新買了一輛車，天黑的時候，車要進車庫。但是，當車開到車庫門口時，才發現車庫不夠高，一量，差兩公分。如果硬往裡面塞的話也行，只不過新車就不再是新車了。你有更好的辦法讓車安全無損地進車庫，第二天還能讓它安全地出來嗎？

58 · 小偷怕什麼

難度指數：★★　　　　　所用時間：（　　　　）秒　　　　　答案見P.203

小偷在偷完東西後，最怕哪三個
英文字母？

59 · 智者與財主

難度指數：★★　　　　　所用時間：（　　　　）秒　　　　　答案見P.203

有一位財主，為了想測測智者的智慧，於是邀請智者與他打賭，智者不願意。於是財主說，只要你能贏我，我就把我身上財富的一半給你，但如果你輸了，那麼你得把你身上財富的一半給我。於是，智者答應跟他打賭。第一次，財主贏了。第二次，智者贏了。現在，他們各自剩下1萬美元。請問，打賭之前他們各自的財富有多少？

60 · 12歲過的生日

難度指數：★★　　　　　所用時間：（　　　　）秒　　　　　答案見P.203

小明今年12歲，為什麼只過了三次生日？

61・夜讀之謎

難度指數：★★　　　　所用時間：（　　　　）秒　　　　答案見P.203

一天晚上，某人正在房內讀一本有趣的書，他的妻子把電燈關了。儘管屋內漆黑一團，某人仍然手不釋卷，讀得津津有味，第二天早晨還可以原原本本地把書中的故事講給別人聽。請問：這是為什麼？

62・智慧過橋

難度指數：★★★　　　　所用時間：（　　　　）秒　　　　答案見P.203

甲、乙兩國，以河為界。河上有一座橋，橋中間的瞭望哨上有一個哨兵。哨兵的任務是阻止行人過橋。如果有人從南往北走，哨兵就把他送回南岸；如果有人從北往南走，哨兵就把他送回北岸。哨兵每次離開崗位的時間最多不超過8分鐘。但是，要通過這座橋，最快的速度也得10分鐘。現在卻有一個人竟然走過了橋。你想想看，這個人是用什麼方法從橋上走過去的？

63 · 不守交通規則

難度指數：★　　　　所用時間：（　　　）秒　　　　答案見P.203

在美國城市街道的交叉路口上，明文規定，有行
人通過馬路時，車輛就應停在人行道前等待。可
是偏偏有個汽車司機，當交叉路口上還有很多人
過馬路時，他突然闖進人群中，全速向前衝。這
時在一旁的警察並沒有責怪他，還一付無所謂的
樣子。你説這是為什麼呢？

64 · 選舉

難度指數：★★★　　　　所用時間：（　　　）秒　　　　答案見P.203

人們以投票方式進行地方選舉。但是，在某個村子裡有一個規定，
必須全村人都參加選舉。這樣的話，那些沒有選舉概念的村民為了
省事，於是在選票的前幾個畫上記號。這樣的話，顯然對排在後面
的候選人不公平。為了公平起見，這些候選人的名字怎麼排才最合
適呢？

65 · 分麵糰

難度指數：★★★★　　　　所用時間：（　　　）秒　　　　答案見P.203

一台沒有重量刻度的盤式天平，只有7公斤、2公斤的砝碼各一個。
你能分三次使用天平，而把140公斤的大麵糰分成90公斤和50公斤
各一份嗎？

66 · 兩兄弟

難度指數：★★　　　　所用時間：（　　　）秒　　　　答案見P.204

兩兄弟分居兩地，一個在南方，另一個在北方。 每年中如果有什麼大事發生在他們身上的話，他們便會找南北方正中間的一個地方會面，然後探討如何處理。火車的票價如下：從南方老大家到北方老二家（返之亦然）、從南方老大家到南北方正中間站（返之亦然）、從南方老大家到南北方中間站的1/2小站、從老大家到中間站往返路程，票價分別是：900元、500元、300元、1000元。但是，為什麼每次他們去對方那裡，然後再回來，所花的火車票價各低於1000元呢？

67 · 誰最倒楣

難度指數：★★★　　　　所用時間：（　　　）秒　　　　答案見P.204

一個侍者給客人倒啤酒，一隻蒼蠅掉進杯子裡面，侍者和客人都看見了。小華説：「客人最倒楣，這一杯酒不能喝了，可能會影響一整天的胃口。」小聰説：「酒店最倒楣，得損失啤酒錢。」那麼，你認為到底誰最倒楣？

41

68 · 先擲和後擲

難度指數：★★★★　　　所用時間：（　　　　）秒　　　　　　答案見P.204

兩個小孩在玩一個很簡單的遊戲：他們輪流擲一枚硬幣，誰擲到正面朝上就獲勝。如果不在硬幣上做手腳，你能為其中一個創造獲勝的優勢嗎？

69 · 阻止貨車

難度指數：★★★　　　所用時間：（　　　　）秒　　　　　　答案見P.204

有輛載滿貨物的貨車，一人在前面推，一人在後面拉，貨車還可能向前進嗎？

70 · 大地震

難度指數：★★★　　　所用時間：（　　　　）秒　　　　　　答案見P.204

某地發生大地震時，傷亡慘重，收音機裡不斷傳出受災情況以及尋人啟示，一位老爺爺一直在注意收聽收音機的報導。有人問他：「收音機裡播放過你孫子的消息了嗎？」他回答說：「沒有。」接著他又說：「但我孫子一定平安無事。」請問他是怎麼知道的？

71 · 渡河

難度指數：★★★　　　所用時間：（　　　　）秒　　　　答案見P.204

有位船家，要載運三樣東西。一次只能載一樣。一是羊、二是白菜、三是狼。狼是吃羊的，羊是吃白菜的，請問，船家該如何才能安全運送這三種東西？

72 · 美麗的風景

難度指數：★★　　　所用時間：（　　　　）秒　　　　答案見P.204

某山坡上風光如畫，草地上長滿了蓊鬱的大樹，其中有一處30公尺的草地內，更是種了很多棵樹。然而，你從第一棵樹走到最後一棵樹，卻不用30秒的時間。你知道，這是為什麼嗎？

73 · 過河

難度指數：★★　　　所用時間：（　　　　）秒　　　　答案見P.204

有兩個小孩在河邊划船，忽然來了一個大人也要過河。但這艘小船每次僅能載一個大人或兩個孩子，問如何才能用小船把他們全部載到河對岸？

74・不會被騙的人

難度指數：★　　　　所用時間：（　　　）秒　　　　答案見P.204

某人生性多疑，對任何人的話他都不輕易相信，所以，年過五十從未被人騙過。一天，有位智者對他說：「今天讓我來騙你一次。」某人說：「除非太陽從西邊出來，否則你休想騙我！」智者說：「好，你在此稍等，我回家準備一下就來。」問：智者會用什麼方法才騙得了他呢？

75・祕密

難度指數：★★　　　　所用時間：（　　　）秒　　　　答案見P.204

什麼事只能一個人做，二個人以上就不能做了，而且只要你不講，沒有人知道你做了什麼？

76・猴子拿香蕉

難度指數：★★　　　　所用時間：（　　　）秒　　　　答案見P.204

一隻小猴子的身邊上有100根香蕉，牠得走過50步才能到家，但是牠一次最多搬50根香蕉（多了就被壓死了），而且每走1步就要吃掉一根香蕉，請問小猴子最多能把幾根香蕉搬到家裡？

77 · 深坑

| 難度指數：★ | 所用時間：（　　　）秒 | 答案見P.204 |

一個2公尺長，3公尺寬，高4公尺的深坑裡面能有多少方土？

78 · 聾子試驗

| 難度指數：★★ | 所用時間：（　　　）秒 | 答案見P.204 |

有一個人被大夥認為是單耳聾子，但是有一些人卻表示懷疑。假如你也是表示懷疑的人，你可以用什麼簡單的辦法試出真假呢？

79 · 獨木橋的故事

| 難度指數：★★★ | 所用時間：（　　　）秒 | 答案見P.204 |

有天，菜販賣完蔬菜挑著空擔回家。途中經過一座獨木橋。他走到橋的中間時，迎面看見一隻小白狗跑來。菜販想，這隻小白狗跑得氣喘吁吁的，一定是有什麼急事，還是先讓牠過去吧！可是菜販剛轉過身走回頭，卻見後面又來了一隻小黑狗，也是急匆匆地要過橋，菜販挑著空擔子被夾在中間。他自言自語地說：「這怎麼辦呢？」你能幫菜販想個辦法讓大家都順利過橋嗎？

80 · 燒保險絲計時

難度指數：★★★★★　　所用時間：（　　　）秒　　　答案見P.205

現在手頭有一些保險絲，每個保險絲使用一小時即會熔斷，但是如果是半截保險絲，使用半小時也不一定會熔斷。 手頭有足夠的保險絲讓你使用。請問你如何使用這些保險絲來測量45分鐘長的時間？

81 · 翻硬幣

難度指數：★★★　　所用時間：（　　　）秒　　　答案見P.205

8枚背面朝上的硬幣，現在要把它們全部正面朝上。每次只能翻3個硬幣，請問你至少需要幾次才能做到？

82 · 翻杯子

難度指數：★★★　　所用時間：（　　　）秒　　　答案見P.205

桌子上有10個杯子，五個朝上，五個朝下。現在讓你任意選一對並將它們翻過來，如果你一直翻轉這些杯子，隨便你翻多長時間，最終你能將杯口全部朝上或全部朝下嗎？

83・最大的影子

難度指數：★★　　　所用時間：（　　　）秒　　　答案見P.205

人有一雙銳利的眼睛，可以看到世界上很多的東西，也可以看到那些東西的影子。但是，你知道嗎？這個世界上最大的影子是什麼呢？

84・該怎麼辦

難度指數：★★　　　所用時間：（　　　）秒　　　答案見P.205

李先生犯了一個大錯誤。當他在太太面前掏口袋的時候，一些口袋內的酒店火柴盒、未中獎的彩券，以及舊情人的照片等，均散落一地。他在慌張之餘，為了避免太太生氣，雙手想遮住一樣東西。請問，他該遮住什麼東西最有效呢？

85・找錢

難度指數：★　　　所用時間：（　　　）秒　　　答案見P.205

小明拿一百元去買一個七十五元的東西，但老闆卻只找了五元給他，為什麼？

86・收錢

難度指數：★★★　　　所用時間：（　　　）秒　　　答案見P.205

小華今年十九歲。有一天，上了一輛公車，拿出一張人民幣，然後開始收別人的錢！直到收到的錢達到跟自己的歲數一樣，然後才停止不再收錢。你知道為什麼嗎？

87・旅行

難度指數：★　　　所用時間：（　　　）秒　　　答案見P.205

某國通行德語、法語、日語、西班牙語。有一次，四名台灣大學生到該國旅行，其中甲會說德語和西班牙語，乙會說德語和法語，丙會說法語和日語，丁只會說葡萄牙語和英語。他們剛下飛機，便發現廣告牌上寫著西班牙語，甲知其意，他也能轉告給乙，乙也能轉告給丙。在沒有翻譯的情況下，如何讓丁也知道呢？

88・你醒來多少次

難度指數：★★　　　所用時間：（　　　）秒　　　答案見P.205

從你出生到現在，入睡與醒來的次數哪個多？多多少？

89 · 黑臉

難度指數：★★★★★　　　所用時間：（　　　）秒　　　答案見P.205

有兩位互不相識的男子坐火車到甲地，途經一隧道時，因為車窗沒關好，坐在窗邊的男子被迎面而來的煤煙熏黑了臉，而對面的那位男士卻沒有受到影響。火車開出隧道後，兩人相互看了一眼。臉髒的那位依然在看書，而臉沒髒的那位，卻上洗手間洗臉去了。你知道為什麼嗎？

90 · 慢跑比賽

難度指數：★★★　　　所用時間：（　　　）秒　　　答案見P.205

古時候，有一位富人，家財萬貫，應有盡有。兩個兒子為了多分財產，可謂鉤心鬥角，用盡心計。這位富人為了不讓他們倆自相殘殺，決定想一個辦法替他們解決這個問題。「你們賽馬，跑到本國最高的山頂上。誰的馬勝了，財產就全歸誰。但是，這場比賽，跟往常的一般比賽不一樣。不是比快而是比慢，誰的馬後到，就算誰贏。」兄弟倆聽清楚父親的話，騎著各自的馬慢吞吞地賽跑了。正值夏日炎炎，但是他們倆為了能慢跑，頂著烈日還是做了。後來，來了一位智者，聽到事情的原委後，告訴他們一個好辦法。於是，他們拼命的騎著馬匹真正的開始比賽。你知道，智者告訴他們的辦法是什麼嗎？

91 · 最噁心的事

答案見P.206

難度指數：★★ 　　　所用時間：(　　)秒

吃蘋果時，咬了一口發現有一條蟲子，覺得很噁心；看到兩條蟲子，覺得更噁心；請問：看到幾條蟲子讓人最噁心？

92 · 山谷脫險

答案見P.206

難度指數：★★★★★ 　　　所用時間：(　　)秒

兩個旅行者用軟梯下攀到一個深谷，準備探尋谷底的一個洞穴。等到他們準備從谷底出來時，忽然有股泉水大量湧出，剎那間水位就到人的腰部，並且還在呈上漲趨勢。他們都不會游泳，又沒帶求生用具，只能立刻攀軟梯出谷底。但軟梯只能負重130公斤，而他們的體重總和已經超過160公斤，剛才下來時是一個一個下來的。如果兩人一起上軟梯，那就十分危險；如果一個一個上，那麼等水位越來越高時也很危險。那麼應該怎麼辦呢？

93‧牛吃草

難度指數：★　　　　　所用時間：（　　　　）秒　　　　　答案見P.206

牧童在一個山坡牧牛。他用5公尺長的繩子拴住牛脖子，讓牛在樹下吃草，自己就到不遠處割草去了。他把割來的草放在離樹6公尺遠的地方，又去繼續割草。但是，等他再回來時，牛卻把他割好的草吃光了。當然，繩子很結實，也沒有斷。更沒有被解開。你知道牛是怎樣吃到牧草的嗎？

94‧誰在喊我？

難度指數：★　　　　　所用時間：（　　　　）秒　　　　　答案見P.206

一個海島在一次地震中，全島的人幾乎全部喪生，只剩下一個男人沒死。當他收拾東西時，傳來了一陣叫他名字的聲音。但是，這個島真的只有一個男人還活著，那麼叫他的人到底是從哪裡來的呢？

95‧比賽

難度指數：★　　　　　所用時間：（　　　　）秒　　　　　答案見P.206

一隻體長25公分的大蜈蚣和一隻體長20公分的小蜈蚣賽跑，誰會贏？

96 · 猜東西

| 難度指數：★★ | 所用時間：（　　　）秒 | 答案見P.206 |

某種東西的價錢是：五個2元，五十個3元，而五百個，一千個，五萬個都是3元，但是五十萬個卻是4元。你知道，這是一種什麼東西嗎？

97 · 哈蜜瓜

| 難度指數：★ | 所用時間：（　　　）秒 | 答案見P.206 |

哈蜜瓜中間是什麼？

98 · 手指遊戲

| 難度指數：★★ | 所用時間：（　　　）秒 | 答案見P.206 |

某個村落流行一種手指遊戲。他們用大拇指、中指、小指分別代表大象、駱駝與老鼠。大象吃駱駝、駱駝吃老鼠、老鼠拱大象。有一天，村民A對B說：「為了一次定局，讓我們只伸出『大象和駱駝』吧！如果我們同時伸出『大象』，就算我贏；如果同時伸出的是『駱駝』，就算你贏。我想這樣很公平，而且一次就定輸贏了」。請問，如果B同意這種賽法，那麼比賽五次的話，村民A能勝幾次？

99 · 識別雙胞胎

難度指數：★　　　　所用時間：（　　　　　）秒　　　　答案見P.206

有對一模一樣的雙胞胎姐妹，姐姐的前胸有黑痣，而妹妹沒有。但即使這對雙胞胎穿著相同的服飾，仍然有人可以立刻知道誰是姐姐，誰是妹妹。這個人究竟是誰呢？

100 · 兩個半小時

難度指數：★★　　　　所用時間：（　　　　　）秒　　　　答案見P.206

有一個年輕人，他要過一條河去辦事；但是，這條河沒有船也沒有橋。於是他便在上午游泳過河，只花一個小時的時間他便游到了對岸；當天下午，河水的寬度以及流速都沒有變，更重要的是他的游泳速度也沒有變，可是他竟用了兩個半小時才游回到河對岸。你說為什麼？

101 · 神槍手

難度指數：★　　　　所用時間：（　　　　　）秒　　　　答案見P.206

一個並非神槍手的人手持獵槍，另一個人將一頂帽子掛起來，然後將持槍人的眼睛遮住，讓他向後走10步，再向左轉走10步，最後讓他轉身對帽子射擊，結果他一槍打中了帽子，這是怎麼一回事？

102 · 打官司

難度指數：★　　　　所用時間：（　　　　）秒　　　　答案見P.206

在美國的一個州，有一名善辯的律師，辦理離婚案件總是站在女方的立場，為女方免費進行辯護，使女方從男方那裡得到更多的贍養費。然而有一次，這個律師自己出現了離婚問題，他仍不改變立場，為女方免費辯護，結果又使女方多得了贍養費。而且，該律師在錢財上並沒有受到損失。當然，除了自己家的財產，他並沒有別的經濟來源。請問，這種事情可能嗎？

103 · 這是怎麼回事

難度指數：★★　　　　所用時間：（　　　　）秒　　　　答案見P.207

一輛沒有開任何照明燈的卡車在漆黑的公路上飛快的行駛，天還下著雨，沒有閃電，沒有月光也沒有路燈；就在這時，一位穿著一身黑衣的盲人橫越公路！在這千鈞一髮之際，汽車司機緊急煞車了，避免一次車禍事故的發生。為什麼會是這樣呢？

104 · 談發明

| 難度指數：★★★　　　所用時間：（　　　　）秒 | 答案見P.207 |

3個男人談起愛迪生，但只有一個人的話是對的。甲說：「愛迪生發明了上百種玩具。」「不，」乙說，「沒有那麼多。」「他至少發明了一種玩具」。丙說。如果只有一個人的話是對的，那麼，你能說出愛迪生發明了多少玩具嗎？

105 · 嫁女

| 難度指數：★★★★　　　所用時間：（　　　　）秒 | 答案見P.207 |

李員外有兩個女兒——說真話的阿絲和總是說假話的阿秀。其中有一個已經結婚了，另一個還沒有。但李員外一直沒有公開這門婚事，就連是哪個女兒結婚了也是個祕密。為了給另一個女兒也找到合適的女婿，李員外舉行了一場科文比試，勝者可以說出他希望娶的小姐的名字。如果小姐是未婚，那第二天便可以舉行婚禮。

員外說他可以向某一位小姐問一個問題，但是問題不能超過五個字。而且人們也並不知道那位小姐叫什麼名字。勝出者應該怎麼問呢？

106．裝貨

答案見P.207

難度指數：★★　　　　所用時間：（　　　）秒

宇航貨運正在一項一項的看著99號太空船所需要的貨物清單：

項　目	磅（重量）	項　目	磅（重量）
飲用水	28	食　物	35
燃　料	42	照相機	44
望遠鏡	48	電　池	61
電視機	63	雜　誌	77
紙　牌	84	啤　酒	88

「加起來正好是570磅。」他自言自語的說，「星空號的淨載重量是180磅，魔界2號是190磅，子狼號是200磅；這樣，這三枚火箭就能把所有的貨物都裝上，不會浪費任何淨載重量。看來現在唯一的問題是哪個火箭應裝載哪些貨物？」你能幫幫他嗎？

107．送報

答案見P.207

難度指數：★★★★★　　　所用時間：（　　　）秒

有兩個送報員，他們是天天和文文。在他們早晨送報的那條街上，兩邊的住戶數目是一樣的。天天負責一邊的送報任務，文文負責另一邊的送報任務。但是，由於天天從不早來送報，所以，文文每次都先從天天那一邊開始替他先送五家，天天來了以後便從第六家開始送報。這時文文則到馬路另一邊從頭開始他自己的工作。儘管文文總是早早地送報，但他不聰明，所以，聰明的天天總是比文文快而多地完成自己的任務。然後，到大街另一邊替文文送最後九家的報紙。很明顯，天天送報的戶數要比文文多，但多幾戶？

108 · 分襪子

| 難度指數：★★★ | 所用時間：（　　　）秒 | 答案見P.207 |

甲乙兩人在市集上合夥買了一箱襪子，其中白襪子50雙，黑襪子50雙，在把襪子運送回家的途中，突然雷雨交加，他們只好在涼亭裡躲雨。

不久，天漸漸暗了下來，四周沒有燈，漆黑一團，兩人又冷又餓，都不想在涼亭裡過夜。這時雨也漸漸停了，他們決定各自趕回自己的村子去。可是總得把襪子分一分呀，兩個人十分為難，因為誰也看不清襪子的顏色。用手摸吧！襪子大小一樣，質地一樣，分不出來。兩人正感到十分為難的時候，忽然，甲想出了一個辦法，果然把襪子分得清清楚楚，他拿走了黑襪子25雙，白襪子25雙，一點都沒錯。你知道他們是怎麼分的嗎？

109 · 月餅出錯後

| 難度指數：★★★★ | 所用時間：（　　　）秒 | 答案見P.207 |

某食品公司最近要出口十箱月餅，要求每箱裝十包，每包都是十斤。結果有一位職員誤將其中一箱的十包全裝上了九斤的，十箱月餅相混後，請問如何在只稱重一次的情況下，將這箱月餅找出來？

110 · 鉛筆

| 難度指數：★★ | 所用時間：（　　　）秒 | 答案見P.207 |

放一支鉛筆在地上，要使任何人都無法跨過，該怎麼做呢？

111・天堂和地獄

難度指數：★★　　　所用時間：（　　　）秒　　　答案見P.207

一個老石油開發商死後蒙主寵召，在天堂的門口遇到了聖彼得，聖彼得告訴他一個好消息跟一個壞消息，好消息是他有資格進天堂，但壞消息是天堂裡已沒有多餘的位置可以容納石油開發商，老石油開發商想了一下跟聖彼得說，只要讓他跟天堂的現有住戶講一句話就行了，聖彼得覺得沒什麼大礙就答應了，只見老石油開發商對天堂內大喊了一句話。不一會兒，只見天堂的門打開，所有的石油開發商爭先恐後地往地獄奔去，聖彼得驚訝地對老石油開發商說：「厲害！厲害！」現在你可以進去了。你知道，老石油開發商的那句話是怎麼說的嗎？

112・雕琢木匠

難度指數：★★★★　　　所用時間：（　　　）秒　　　答案見P.207

木匠王師傅說：「有一次，一位住在韓國的學者，拿給我一根長3尺，寬和厚均為1尺的木材，希望我將它砍削、雕刻成木柱。學者答應補償我在工作時砍去的木材。我先將這塊方木稱一稱，它恰好重30公斤，而要做成的這根柱子只要20公斤。因此，我從方木上砍掉了1立方尺的木材，即原來的三分之一。但學者拒不承認，他說，不能按重量來計算砍去的體積，因為據說方木的中間部分比較重，也可能相反。請問，我在這種情況下怎樣向挑剔的學者證明，到底削去了多少木材？」

113 · 窮秀才妙思

難度指數：★★★★　　　所用時間：（　　　　　）秒　　　答案見P.208

從前，有個好逸惡勞的人，叫李老五，他專靠打賭混日子。

有一次，他在人前打賭説：「誰能説出一件事，説得使我不相信，就給他五兩銀子；我接著再説一件事，如果他不相信，那麼他就給我二兩銀子。」當下，有人説：「我家有一個碗，碗內可裝下十天的飯菜。」李老五回答説：「這我相信。我家的一個碗盛滿水，可以把你淹死。」那個人當然不信，只得認輸。又有人説：「我家的煙囪高到望不到頂。」李老五回答説：「這我相信，但這並不算高，我家的煙囪一直通到月亮上，有一次嫦娥還從煙囪頂上走到我家來呢！」這荒唐的話當然使人不能相信，第二個人又輸了。一會兒就有四個人輸了，李老五贏得了八兩銀子。人群中有個窮秀才，他想出了一句妙言，不管李老五説相信或不相信，總得給他五兩銀子。這是一句什麼話呢？

114・俠客與盜賊

難度指數：★★★　　　　所用時間：（　　　）秒　　　　答案見P.208

有名俠客在屋內與兩個盜賊展開一場決戰。事後有人問他：「兩個賊都抓住了嗎？」「不，沒有。」「那麼他們逃走了嗎？」「也不是。」「你把他們殺了嗎？」「也不是。」那麼，你知道俠客的戰績究竟是怎樣的嗎？

115・小乖讓座

難度指數：★　　　　所用時間：（　　　）秒　　　　答案見P.208

小乖一向懂禮貌，常在車上讓位給老人。一天，一位白髮蒼蒼、走路不穩的老太太上了車，小乖忙扶老人上來，但卻沒讓位給老人，而且旁人都誇小乖做得好。這是為什麼呢？

116・小猴答題

| 難度指數：★★★★ | 所用時間：（　　　）秒 | 答案見P.208 |

小鹿對小猴説：「有些字，站著是它，躺下是它，趴著還是它。你能舉出三個這樣的字嗎？」猴子歪頭想了想，很快回答説：「口，回，田。」小猴説：「這道題目太容易了，我考你一道難一點的吧！」「你説吧！我最喜歡難題了。」小鹿説。「站著是一個字，躺下是另一個字，趴下又是一個字。你猜，這三個字是什麼？」小鹿用樹枝在地上寫了好多字，都不符合小猴的要求，急得漲紅了臉。可是，小猴堅持一定要自己想出來，叫小猴不可以説出答案。請你也幫小鹿想一想。

117・以謎猜謎

| 難度指數：★★★★ | 所用時間：（　　　）秒 | 答案見P.208 |

老王出個謎語：「聽有，看無；古有，今無；葉有，花無；右有，左無。」老張想了一會兒説：「我來填幾句吧！跳有，走無；高有，低無；後有，前無；涼有，熱無；哭有，笑無；啞有，聾無。」老王聽得笑了起來説：「行了，你猜中了！」聰明的你，知道這是個什麼字嗎？

Think-it Game

思維遊戲

 推理遊戲

1・職業的推測

難度指數：★★★　　所用時間：（　　　）秒　　答案見P.208

勞拉、傑姆、露妮三個人在同一家公司任主任、董事長和祕書的職位。但不知誰擔任什麼職位，只知道祕書是獨生子女，賺最少錢。而露妮和勞拉的兄弟結了婚，賺的錢比董事長多。根據以上條件，你能説出他們的職位分別是什麼嗎？

2・司機

難度指數：★★　　所用時間：（　　　）秒　　答案見P.208

一天，一位住在紐約城的夫人招呼一輛路過的計程車。在送她到目的地的路上，夫人喋喋不休，鬧得司機很厭煩。司機對她説：「對不起，夫人，妳説的，我一句也沒聽到。我的耳朵完全聾了，而我的助聽器也壞了。」夫人聽他這麼一説，就停止嘟囔了。但當她下車後，她突然明白司機在對她撒謊。她是怎麼知道的呢？

3・禮貌的握手

難度指數：★★★　　所用時間：（　　　）秒　　答案見P.208

五位老朋友A、B、C、D、E在某會場上見面了，互相握手問候。現知道A與其中4個人握了手，B與其中3個人握了手，C與其中2個人握了手，D與其中一個人握了手。現在問：E與幾位朋友握了手？

4 · 說謊的人

難度指數：★★★　　　　所用時間：（　　　　）秒　　　　答案見P.208

警察逮捕了3個人，只知其中1個為「說謊俱樂部」的成員，另外兩個是嫌疑犯。那麼到底這3個人當中誰是「說謊俱樂部」的成員呢？法官問：「你們誰是『說謊俱樂部』的成員？」他們的供詞如下：

A答道：「……」法官沒留神，沒聽清楚，於是要求A再說一遍，A未再說。

B說：「A剛才說他是『說謊俱樂部』的成員。我呢，當然不是了。」

C說：「不！A雖然說他不是『說謊俱樂部』的成員，但我也不是。」

5 · 自殺

難度指數：★★　　　　所用時間：（　　　　）秒　　　　答案見P.208

一個人坐火車去鄰鎮看病，看完之後病全好了。回來的路上火車經過一個隧道，這個人就跳車自殺了。為什麼？

6・為什麼要抓我

| 難度指數：★ | 所用時間：（ 　　　）秒 | 答案見P.208 |

一個和尚住在山頂的小屋裡，半夜聽見敲門聲，他打開門卻沒有人，於是繼續睡了；過了一會兒又有敲門聲，他去開門，還是沒人；當第三次的時候，和尚以為那個人想要他，所以用力使勁一推，但還是沒有人。之後，就再也沒有聽見敲門聲。第二天，有人在山腳下發現一具死屍，警察來山頂把和尚帶走了。為什麼？

7・槍擊玻璃

| 難度指數：★★★ | 所用時間：（ 　　　）秒 | 答案見P.209 |

在一個案發現場，警察遇到以下難題：現場和玻璃窗戶上留下了兩個子彈打穿的痕跡，但是向其他人打聽，都說只聽見一聲槍聲。請問，這種情況可能嗎？

8 · 偵探破案

| 難度指數：★★★ | 所用時間：（　　　　）秒 | 答案見P.209 |

在伊拉克，有一位偵探逮捕了5名嫌疑犯。他們的供詞是：英國人說，5個人當中有1個人說謊；法國人說，5個人當中有2個說謊；美國人說，5個人當中有3個人說謊；中國人說，5個人當中有4個人說謊；日本人說，5個人全說謊。

然而，只能釋放沒有說謊的人。如果你是偵探，你應該釋放哪幾個人呢？

9 · 神速破案

| 難度指數：★ | 所用時間：（　　　　）秒 | 答案見P.209 |

警方發現一起智慧殺人案，現場沒有留下線索，也找不到目擊者，但一個小時後警方宣佈破案，為什麼？

10 · 車禍

| 難度指數：★★ | 所用時間：（　　　　）秒 | 答案見P.209 |

馬路上發生車禍碰撞事件，當警察趕往現場的途中，一人卻已死亡。依司機的說法，此人並非死於車禍，而是因肺癌喪命。因車中只有司機和死者二人，根本沒有目擊者；但是，警察卻立刻明白，司機並沒有說謊。這是為什麼？

11‧空難事件

難度指數：★　　　　　所用時間：（　　　　）秒　　　答案見P.209

1981年6月9日，在法國發生了一起嚴重的航空墜機事件。上百名乘客與十幾名機組人員全部遇難。墜機地點橫屍遍野，慘不忍睹。可是卻意外發現，在買票的乘客中，有一名46歲的英國婦女倖免於難，成為唯一倖存者。她不但活了下來，而且絲毫沒有受傷，連行李也沒有損失，真是太幸運了。你知道，這是為什麼嗎？

12‧抓賊

難度指數：★★★　　　　所用時間：（　　　　）秒　　　答案見P.209

從前，有一人遭竊，此案報到縣衙。縣官命人抓來了7個嫌疑犯，經再三審問難以確定誰是盜賊。後來，縣官對7個嫌疑犯說：「現在我命人在一間漆黑的屋子裡放了一張桌子，桌子上擺著7根鮮草桿，其中有6根的長度差不多，只有一根最長，你們都進去摸，一人摸一根，誰摸到最長的那根誰就是盜賊。」結果，縣官真的找出了盜賊，你知道為什麼嗎？

13‧賭城

難度指數：★★★　　　　所用時間：（　　　）秒　　　　答案見P.209

阿加達到賭城拉斯維加斯的時候，報紙以大篇幅刊登了當地一名賭徒和一直陪伴他在太陽谷滑雪的妻子的事情。他的妻子在一次滑雪事故中身亡。當她滑落懸崖時，賭徒是目睹她滑落下去的唯一證人。當地的一名工人看到了這則消息，打電話通知愛荷達州的警察當局，把賭徒當作謀殺嫌疑犯抓了起來。報導這則新聞的記者對工人的做法感到驚奇。該工人在看到這則新聞以前，對這個賭徒和他的妻子並不熟悉，也沒有懷疑這是謀殺行為。那麼工人為什麼要叫警察呢？

14‧應該向誰求助？

難度指數：★★★★　　　　所用時間：（　　　）秒　　　　答案見P.209

一個沒有了家人的年輕人，因為一次意外事故，變成殘廢人士。為了儘量不讓自己的後半生有太多的不方便。年輕人必須馬上想辦法借錢，然後去醫院治療。可是，他在這個城市中，只有五個朋友甲、乙、丙、丁、戊，卻不知道，哪個朋友有錢，還好，彼此之間知道底細，而且有錢的朋友說的都是假話，沒錢的才說真話。

朋友甲說：「丙說過，我的這四個朋友中，只有一個有錢。」

朋友乙說：「戊說過，我的這四個朋友中，有兩個有錢。」

朋友丙說：「丁說過，我們五個朋友都沒錢。」

朋友丁說：「甲乙都有錢。」

朋友戊說：「丙有錢，另外甲也承認他有錢。」

這個年輕人應該向誰求助？你知道嗎？

15・家務分工

難度指數：★★★　　　所用時間：（　　　　）秒　　　　答案見P.209

有一家四口，他們一個煮飯，一個做菜，一個刷鍋，一個掃地。現在知道，老爸不掃地也不刷鍋；老媽不做菜也不掃地；如果老爸不做菜，那麼老妹就不掃地；老哥既不掃地也不刷鍋。你知道，這一家四口，家務是怎麼安排的嗎？

16・偷吃棗子的人

難度指數：★★★　　　所用時間：（　　　　）秒　　　　答案見P.209

老公知道老婆愛吃棗子，所以有一天下午，故意去了一趟水果攤，買了一些棗子回家。為了給老婆一個驚喜，所以先將棗子藏起來。可是不一會兒，卻發現棗子一個也不剩。於是，他叫來四個調皮的孩子，向他們一一問了話，得到的回答如下：

A說：「B吃啦。」B說：「D吃啦」。C說：「我沒有吃。」D說：「B說謊。」其中，只有一個人說了真話，其餘的全是撒謊，然而吃棗子的只有其中一個孩子，請問：到底是誰吃的呢？

17 · 家庭人數

| 難度指數：★★ | 所用時間：(　　　　)秒 | 答案見P.209 |

一個家庭裡，有一個是祖父，一個是祖母，兩個是爸爸，兩個是媽媽，四個是孩子，三個是孫子（孫女），一個是哥哥，兩個是妹妹，兩個是兒子，兩個是女兒，一個是岳父，一個是岳母，還有一個是媳婦。如果一共只有三代人，那這個家庭到底有多少人？

18 · 母兔

| 難度指數：★★★★★ | 所用時間：(　　　　)秒 | 答案見P.210 |

某人養了10隻母兔。每隻母兔至少生一隻小兔子，但都沒超過十隻。這是否意味著，至少有兩隻兔子有相同數量的小兔子？

19 · 蜻蜓一家

| 難度指數：★★★ | 所用時間：(　　　　)秒 | 答案見P.210 |

蜻蜓一家的1/5飛到了小慧家的花園，家庭中1/3飛到小芯家的花園，這兩批蜻蜓的數目差的3倍的蜻蜓飛到了阿豔家的玫瑰花叢，蜻蜓家庭的母親去了河邊洗澡。當所有的蜻蜓回家後碰面，總共有幾隻？

20‧誰的錯

難度指數：★★　　　所用時間：（　　　　）秒　　　答案見P.210

父親打電話給女兒，要她替自己買一些生活用品，同時告訴她，錢放在書桌上的一個信封裡。女兒找到信封，看見上面寫著98，以為信封內有98元，就把錢拿出來，數也沒數放進書包裡。在商店裡，她買了90元的東西，付款時才發現，她不僅沒有剩下8元，反而差了4元。回到家裡，她把這件事告訴了父親，懷疑父親把錢數錯了。父親笑著說，他並沒有數錯，錯在女兒身上。 問：女兒錯在什麼地方？

21‧為什麼少了一元？

難度指數：★★★　　　所用時間：（　　　　）秒　　　答案見P.210

三個人去投宿，服務生說要30美元。每個人就各出了10元，湊成30元，後來老闆說今天特價，只收25元，於是叫服務生把退的5元拿去還給他們。服務生自己暗藏2元，於是就把剩下的3元還給他們。那三個人每人拿回1元，10－1＝9，表示只出了9元投宿，9×3＋服務生的2元＝29。那剩下的1元呢？

22．買了什麼？

難度指數：★★★　　　所用時間：（　　　）秒　　　答案見P.210

你有四個哥哥，有一天，你們五個人到五層樓的商場購物。你們總共買了一台VCD、一罐咖啡、一本雜誌、一個電鍋和一件襯衫。這五件商品，在每一樓層只能買到一件，而且每個人都買了一件商品。根據以下線索，確定你的四個哥哥各買了什麼？已知：你在五樓買了一件襯衫。你大哥去了一樓；VCD在四樓出售；你三哥在二樓購物；你二哥買了一罐咖啡。你大哥沒買電鍋。

23．買西服

難度指數：★★★　　　所用時間：（　　　）秒　　　答案見P.210

金輪法王、楊過、周伯通、黃藥師去一家服裝店買西服。售貨員說：「金輪牌1950元，神雕牌每套1800元，魔界牌2500元，帝王牌2100元。」然後，他們高興地聊了起來，金輪法王說：「我這套西服花了1950元。」「是嗎？」買了魔界牌的人說：「我買的比黃藥師的要貴。」「我選擇的是最便宜的那一種。」另一個對楊過說：「而我買這套比您買的價錢要低一些。」黃藥師告訴楊過。根據上述對話，請你判斷一下他們四個人分別買了哪種牌子的西服？

24‧小乖坐車

難度指數：★★★★　　　所用時間：（　　　）秒　　　答案見P.210

小乖每天坐大眾運輸工具上班。電車站和公車站緊鄰在一起，兩種車輛都經過她家門口和公司附近，都是每隔10分鐘開一班，公車總是跟在電車後面，兩種車前後只差1分鐘。按理說，小乖搭這兩種車的機會是均等的，可是她一統計每天買的車票，卻發現乘電車的頻率約90%，而公車約10%。你知道，這是為什麼嗎？

25‧看電影

難度指數：★★★　　　所用時間：（　　　）秒　　　答案見P.210

有家電影院在放映影片，剛好120個座位全都坐滿，而全部入場費剛好120元。電影院入場費的收費標準是：男子每個5元，女子是每人2元，小孩子則每人為1角。那麼，你可以據此算出男、女、小孩各有多少人嗎？

26‧彩票號碼

難度指數：★★★　　　所用時間：（　　　）秒　　　答案見P.210

小瑞去買摸彩券，中了一台VCD，摸彩券的號碼是四位數。上一次，小瑞中的是一隻手錶。說來也巧，小瑞這次的摸彩券號碼正好是上次號碼的四倍；而上次的摸彩券號碼從後面倒著寫，正好是這次的號碼。現在，你知道小瑞這次中獎的摸彩券號碼是什麼嗎？

27・巧克力的分法

難度指數：★★★★　　　所用時間：（　　　　）秒　　　　答案見P.210

三個小朋友一共有770顆巧克力，他們打算如往常那樣，根據他們年齡的大小，按比例進行分配。以往，當二毛拿4顆時，大毛拿3顆；而當二毛得到6顆時，三毛可以拿7顆。你知道他們每個人分別可以得到多少顆巧克力嗎？

28・發財有道

難度指數：★★★　　　所用時間：（　　　　）秒　　　　答案見P.210

古時候有兩個相鄰的國家A國和B國，因為在戰爭上相互幫忙，所以，他們關係很好，好到兩國的貨不僅可以通用，而且等值對換。也就是說，A國的100元可以兌換B國的100元。後來，因為在某些方面的分歧，所以，A國貼出了告示：B國的100元只能兌換A國的90元；同時B國也貼出告示：A國的100元只能兌換B國的90元。所以，這對兩國的人們帶來了一些不方便與損失。但是，有一個人因此發了一筆大財？你知道，他是如何發財的嗎？

29·共同的特性

難度指數：★★★★　　　所用時間：（　　　　）秒　　　　　答案見P.210

在一個有20名男孩的班級裡，14個是藍眼睛，12個是黑頭髮，11個過胖，7個太高。你能算出其中有多少個一定是藍眼睛、黑頭髮，而且既高又胖的男孩嗎？

30·你來當一回老師

難度指數：★★★　　　所用時間：（　　　　）秒　　　　　答案見P.210

A、B、C是同班同學，其中一個是班長，一個是副班長，一個是排長，現在可以知道：C比排長年齡大，副班長比B年齡小，A和副班長不同歲。你知道他們3個人分別擔任什麼職務嗎？

31 · 和尚分粥

| 難度指數：★★★ | 所用時間：（　　　　）秒 | 答案見P.211 |

有十個和尚分粥，他們的地位是相等的，權力也是相等的。大家試驗了不同的方法，發揮了聰明才智，多次博弈形成了日益完善的制度。大體說來主要有以下幾種：

方法一：擬定一個人負責分粥事宜。很快大家就發現，這個人為自己分的粥最多，於是又換了一個人，但結果總是分粥的人碗裡的粥最多、最好。由此我們可以看到：權力導致腐敗，絕對的權力絕對腐敗。

方法二：大家輪流負責分粥，每人一天。這樣等於承認了個人有為自己多分粥的權力，同時給予了每個人為自己多分的機會。雖然看起來平等了，但是每個人在10天中只有一天吃得飽而且有剩餘，其餘9天都饑餓難挨。於是我們又可得到結論：絕對權力導致了資源浪費。

方法三：大家選舉一個信得過的人負責分粥。開始這品德尚屬上乘的人還能維持基本的公平，但不久他就開始為自己和拍馬屁的人多分點粥。其他和尚看見了，決定不能放任其墮落和風氣敗壞，決定尋找新思路。

方法四：選舉一個分粥委員會和一個監督委員會，形成監督和制約。基本上做到了公平，可是由於監督委員會常提出多種議案，分粥委員會又據理力爭，等粥分完時，粥早就涼了。

而有一種分粥方法是最合理的，而且不會有那麼多麻煩。你知道怎麼做嗎？

32‧狐狸出題

難度指數：★★★　　　所用時間：（　　　　）秒　　　答案見P.211

狐狸給狼和虎出了一道題：「現在有一段100公尺的平路，請你們倆做往返賽跑（往返200公尺）。狼跑一步3公尺，而老虎跑一步是2公尺，途中二者的速度始終不變。那麼，請推斷出誰將是最後的勝利者？

33‧游泳比賽

難度指數：★★★　　　所用時間：（　　　　）秒　　　答案見P.211

聰聰、豔豔、小小、天天四個小朋友參加游泳比賽。一共比了4次，其中聰聰比豔豔快的有3次，豔豔比小小快的也有3次。於是，大家認為天天一定游的最慢。可是，有人卻告訴你，在這次比賽中，天天也比聰聰快3次，你說這是怎麼回事呢？

34 · 如何計時

答案見P.211

難度指數：★★　　　　所用時間：（　　　）秒

有兩根分布不均勻的香，香燒完的時間是一個小時。你能用什麼方法來確認一段15分鐘的時間？

35 · 貓狗跨欄

答案見P.211

難度指數：★★　　　　所用時間：（　　　）秒

有5個1.5公尺高的柵欄，它們之間的距離都是5公尺。現在讓貓和狗跳過去。狗需要助跑5公尺才能跨過欄杆，而貓只需3公尺就行了。貓離第一個柵欄10公尺遠，而狗離第一個柵欄5公尺遠，比賽中，牠們的速度是相等的。隨著一聲槍響，比賽開始了。試問，最先跨過最後一個柵欄的是貓還是狗？

36 · 把老鼠變成貓

難度指數：★★★　　　所用時間：（　　　　）秒　　　答案見P.211

有一些小孩，時常想像著要把小老鼠變成像貓一樣大，於是他們計算著應該擴大一倍、兩倍、三倍……。假如現在有一隻老鼠，在小朋友的強烈要求下，終於變了：高了一倍，胖了一倍，長了一倍。那麼在骨骼和肌肉的密度保持不變的情況下，小老鼠將變得多重？

37 · 看你怎麼做？

難度指數：★★★　　　所用時間：（　　　　）秒　　　答案見P.212

有兩間密室，一間是你，另一間是一隻見縫就鑽的小貓。你所在的密室有三個開關，一對一的控制著小貓所在密室的三扇門。三扇門有一個特點，就是每當有人或是東西從上面過去時，只要關上門，旁邊的螢幕就會顯示過往的次數1、2、3……。在你的密室中，看不到小貓的密室。你如何知道只停留在你的密室一次，停留在小貓的密室一次，哪個開關控制著哪扇門？

38 · 誰撒謊

| 難度指數：★★　　　　所用時間：（　　　　）秒 | 答案見P.212 |

媽媽問女兒，後院果園裡的桃子多大啦？姐妹倆回來，姐姐説，像酒杯底那麼大。妹妹説，只有乒乓球那麼大。一個禮拜後，媽媽去果園一看，桃子果然有酒杯底那麼大。爸爸知道其中有一個人在撒謊，你知道誰在撒謊嗎？如果不是桃子，而是柚子呢？

39 · 讓開關控制燈？

| 難度指數：★★★　　　　所用時間：（　　　　）秒 | 答案見P.212 |

A、B兩屋，相距10公尺，A屋中的四個開關，分別控制著B屋的四個燈泡。你無法從A屋看到B屋裡的燈光。你只能在A、B屋各停留一次。你現在在A屋，請問，你如何能得知A屋的哪個開關控制著B屋的哪個燈泡？

40‧經濟家

難度指數：★★　　　　所用時間：（　　　　）秒　　　　答案見P.212

在甲銀行存款40,000元，4年可得利息4,000元，在乙銀行存款
50,000元，5年可得利息5,000元。請問，假如你有10,000元，要存
1年，存在哪一個銀行得到的利息比較多？

41‧兩種說法

難度指數：★★　　　　所用時間：（　　　　）秒　　　　答案見P.212

一個小島上住著兩個民族的人。在A民族的語言中，「是」說成
「哈依」，「不是」說成「瑪西」；而在另一個民族中的語言剛好相
反。有一次一個陌生人在島上遇見了兩個人，陌生人說：「今天天
氣真好啊！」他們一個回答：「哈依。」另一個回答：「瑪西。」
後來不管問什麼，兩個人回答都相反。但有一個問題，他們卻都回
答「哈依」。你知道，陌生人問的是什麼問題嗎？

42‧假鈔

難度指數：★★★　　　所用時間：（　　　）秒　　　答案見P.212

顧客拿了一張百元鈔票到商店買了35元的商品，老闆由於手邊沒有零錢，便拿這張百元大鈔到朋友那裡換了100元的零錢，並找了顧客65元。顧客拿著35元的商品和65元零錢走了。過了一會兒，朋友來找商店老闆，說他剛才拿來換的是一張假鈔。商店老闆仔細一看，真的是假鈔，於是只好拿了一張真的百元鈔票給朋友。你知道，在整個過程中，商店老闆一共損失了多少財物嗎？（單位：元，商品以出售價格計算。）

43‧是誰在說話

難度指數：★★★★　　　所用時間：（　　　）秒　　　答案見P.212

三個兄弟在玩牌。玩牌結束後，其中一個兄弟做了下面的總結：（1）第一次玩牌結束時，大哥從二哥那裡贏了相當於大哥手頭原有數目的款額。（2）第二次玩牌結束時，二哥從三弟那裡贏了相當於二哥手頭原有數目的款額。（3）第三次玩牌結束時，二哥從三弟那裡贏了相當於三弟手頭原有數目的款額。（4）現在我們三人擁有的款額一樣多。（5）剛玩牌前，我有50元。玩牌結束後，我還有50元。請你推斷一下，說上述話的人是大哥、二哥還是三弟？

44 · 輪胎夠嗎

難度指數：★★★★　　　　所用時間：（　　　）秒　　　　答案見P.212

有一個跑長途貨運的司機要出發了。他工作用的車是三輪車，每個輪胎的壽命是2萬公里，現在他要進行5萬公里的長途運輸，計劃用8個輪胎就完成運輸任務，

你認為，輪胎夠嗎？

45 · 死了幾隻狗

難度指數：★★★　　　　所用時間：（　　　）秒　　　　答案見P.213

有50戶人家，每家養一隻狗。有一天警察通知，50隻狗當中有生病的狗，行為和正常狗不一樣，每人只能藉由觀察別人家的狗來判斷自己家的狗是否生病，而不能只觀察自己家的狗，如果判斷出自己家的狗病了，就必須當天一槍打死自己家的狗。結果，第一天沒有槍聲，第二天沒有槍聲，第三天開始一陣槍響，問：一共死了幾隻狗？

46 · 跑步速度

難度指數：★★　　　　所用時間：（　　　）秒　　　　答案見P.213

小楊要在4分鐘之內在3英里外趕上火車。如果他以每小時30英里的速度走了兩英里，那麼為了趕火車，他必須以什麼樣的速度走完最後一英里的路程？

47 · 正確的結論

| 難度指數：★★★　　　　所用時間：（　　　　）秒 | 答案見P.213 |

下面3個診斷中哪個是正確的？（1）這裡錯誤的論斷有一個。（2）這裡錯誤的論斷有兩個。（3）這裡錯誤的論斷有三個。

48 · 分贓

| 難度指數：★★★★　　　　所用時間：（　　　　）秒 | 答案見P.213 |

五個無業遊民，買了槍枝，在一家珠寶行搶了100枚金幣。每一枚大小與價值都一樣。他們決定這麼分：抽籤決定自己的號碼（1、2、3、4、5）。首先，由1號提出分配方案，然後大家進行表決，當方案超過半數的人同意時，就按照他的提案進行分配，否則將被扔入大海餵鯊魚。如果1號死了，再由2提出分配方案，然後大家進行表決，當超過半數的人同意時，按照他的提案進行分配，否則也將被扔入大海餵鯊魚，以此類推。

提示：每個盜賊都是很聰明的人，都能很理智地判斷得失，從而做出選擇。盜賊的判斷原則：保命，儘量多得金幣，儘量多殺人。

問：第一個盜賊提出怎樣的分配方案才能夠使自己的獲利最大化？

49‧猜年齡

難度指數：★★★★　　　所用時間：（　　　）秒　　　　　答案見P.213

在美國航運公司的一個中國老闆有三個女兒，三個女兒的年齡加起來等於13，三個女兒的年齡乘起來等於老闆自己的年齡，有一個下屬已知道經理的年齡，但仍不能確定經理三個女兒的年齡，這時經理說小女兒的頭髮是黑的，然後這個下屬就知道經理三個女兒的年齡。請問三個女兒的年齡分別是多少？為什麼？

50‧住旅館

難度指數：★★★★　　　所用時間：（　　　）秒　　　　　答案見P.214

絲絲、思思、詩詩、斯斯4人，上個月分別在不同時間入住海邊的休閒旅館，又在不同的時間分別退了房。根據以下條件提示，你能知道4人分別是哪天入住又是哪天離開的嗎？（另外，假如說9日入住，10日離開，滯留時間算2天）

※滯留時間最短的是絲絲，最長的是斯斯。而且，思思和絲絲的滯留時間相同。

※斯斯不是8日離開的。

※斯斯入住的那天，詩詩已經住在那裡了。

◎ 四人的入住時間：1日、2日、3日、4日

◎ 四人的離開時間：5日、6日、7日、8日

51 · 英雄救美

難度指數：★★★★　　　所用時間：（　　　　）秒　　　　答案見P.214

有一個喜歡探險旅行的騎士，在旅行的路途中，分別從惡龍的魔爪裡救出3名女子。根據以下條件，請問這些女子分別是哪裡來的，又是從哪種龍那裡被救出來的呢？

※被救的分別是愛蓮，農場的女子，從綠色龍手裡救出來的女子3人。

※凱瑟琳不是書店的女子，茱莉葉也不是開旅館的女子。

※從黑龍手裡救出來的不是書店的女子。

※從紅龍身上被救出來的不是凱瑟琳。

※從黑龍手裡被救的不是茱莉葉。

◎女子名字：凱瑟琳、愛蓮、茱莉葉

◎ 分別來自：書店、農場、旅館

◎ 惡龍種類：黑龍、綠龍、紅龍

52・區分旅客國籍

難度指數：★★★★　　　所用時間：（　　　）秒　　　　答案見P.214

在一個旅館中住著六個不同國籍的人，他們分別來自美國、德國、
英國、法國、俄國和義大利。他們的名字叫A、B、C、D、E和F。
名字的順序與上面的國籍不一定是相互對應的。現在已知：

（1）A美國人是醫生。

（2）E和俄國人是技師。

（3）C和德國人是技師。

（4）B和F曾經當過兵，而德國人從未參過軍。

（5）法國人比A年齡大；義大利人比C年齡大。

（6）B和美國人下週要去西安旅行，而C和法國人下週要去杭州
　　　度假。

試問由上述已知條件，請說出A、B、C、D、E和F各是哪國人？

53 · 撲克牌

難度指數：★★★★　　　所用時間：（　　　　）秒　　　　　　答案見P.214

在一盤紙牌遊戲中，某個人的手中有這樣一副牌：

（1）正好有十三張牌。

（2）每種花色至少有一張。

（3）每種花色的張數不同。

（4）紅心和方塊總共五張。

（5）紅心和黑桃總共六張。

（6）屬於「王牌」花色的有兩張。

紅心、黑桃、方塊和梅花這四種花色，哪一種是「王牌」花色？

54 · 各點各的菜

難度指數：★★★　　　所用時間：（　　　　）秒　　　　　　答案見P.214

甲、乙、丙三人去餐館吃飯，每人要的不是雞翅就是雞爪。

（1）如果甲要的是雞翅，那麼乙要的就是雞爪。

（2）甲或丙要的是雞翅，但是兩人不會都要雞翅。

（3）乙、丙兩人不會都要雞爪。

誰昨天要的是雞翅，今天要的是雞爪？

55・表兄妹有多少

難度指數：★★★　　　所用時間：（　　　）秒　　　　答案見P.214

魔神拿著一幅照片來考小鬼：「這幅照片是我和我的親人、朋友合拍的，我的祖母生了兩個孩子，而這兩個孩子各自又生了兩個孩子；至於外婆，同樣有兩個孩子，而孩子又各自有兩個孩子，那麼，小鬼，請你猜猜看，我共有多少個表兄妹呢？」小鬼考慮了一會兒，就遞給魔神一張條理分明的親屬表。聰明的朋友，請你想一下，魔神共有幾位表兄妹呢？

56・一個禮拜的工作

難度指數：★★★★　　　所用時間：（　　　）秒　　　　答案見P.214

有三位實習研究員，他們在同一家科研室中擔任住宿研究員。

（1）一星期中只有一天三位實習研究員同時值班。

（2）沒有一位實習研究員連續三天值班。

（3）任兩位實習研究員在一星期中同一天休假的情況不超過一次。

第一位實習研究員在星期日、星期二和星期四休假。

第二位實習研究員在星期四和星期六休假。

第三位實習研究員在星期日休假。

三位實習研究員星期幾同時值班？

57 · 成績的評測

難度指數：★★★★　　　所用時間：（　　　）秒　　　答案見P.215

有一所大學正舉行期中考試，考卷上都是是非題，如果認為題目的說法是正確的，就畫圈；反之則畫X。共10題，每題10分，滿分100分。下圖4張考卷，分別是甲、乙、丙、丁四位同學的，其中甲、乙、丙3張已經改好分數，請問丁的考卷該得多少分？

```
1  2  3  4  5  6  7  8  9  10
x  x  o  x  o  x  x  o  x  x    70分    甲
```

```
1  2  3  4  5  6  7  8  9  10
x  o  o  o  x  o  x  o  o  o    50分    乙
```

```
1  2  3  4  5  6  7  8  9  10
x  o  o  o  x  x  x  o  x  o    30分    丙
```

```
1  2  3  4  5  6  7  8  9  10
x  x  o  o  o  x  x  o  o  o    ?分    丁
```

58・看電影

甲、乙、丙、丁4對夫妻在電影院看電影，他們的座位如下圖所示。但唯有滿足下面的條件，他們才能就座：

1、各對夫妻必須坐一起。

2、女的和女的，男的和男的不能坐一起。

3、乙先生和甲的夫人是兄妹關係，也要坐一起。

所謂坐一起指的是前後左右，不包括斜對角坐。對這些規定大家都同意後，丙先生就在中間的位置就坐。丙先生既然已坐下，那就只好規定有一個人只能坐X記號的位置，而不能坐Y記號的位置，這樣才能滿足3個條件。那麼這個人是誰？

59・D牌泡麵在哪裡？

有四個密封的紙箱裡分別裝著四種品牌泡麵，他們是Ａ牌、Ｂ牌、Ｃ牌，還有Ｄ牌。但是在裝有Ｄ牌紙箱上的標籤是假的。其他箱子上的標籤是真的。每個紙箱裡分別裝的是什麼東西呢？

甲箱子上的標籤是：乙箱子裡裝的是Ａ牌。乙箱子上的標籤是：丙箱子裡裝的不是Ａ牌。丙箱子上的標籤是：丁箱子裡裝的全是Ｃ牌。丁箱子上的標籤是：這個標籤是最後貼上的。

60・彈珠打包

難度指數：★★★　　　所用時間：（　　　　）秒　　　　答案見P.215

小燕要把散落在地上的彈珠裝在一個盒子裡。彈珠的直徑是1公分，盒子的高度是1公分，長跟寬各是8公分。請問，那個盒子最多能裝多少粒彈珠？

61・分酒

難度指數：★★★★　　　所用時間：（　　　　）秒　　　　答案見P.215

法國著名數學家波瓦松，在年輕時代研究過一個有趣的數學問題：某人有12品脫的啤酒一瓶，想從中倒出6品脫，但他沒有6品脫的容器，僅有一個8品脫和5品脫的容器，怎樣倒才能將啤酒分為兩個6品脫呢？

62 · 三張撲克牌

難度指數：★★★　　　　所用時間：（　　　　）秒　　　　答案見P.215

三張牌並排放置，其中一張J，J右邊的兩張中至少有一張Q，而Q左邊的兩張中也有一張Q，紅桃左邊的兩張牌中有至少有一張是梅花，而梅花右邊的兩張中至少也有一張是梅花。你知道，這是三張分別什麼牌嗎？

63 · 說謊者是誰

難度指數：★★★★　　　　所用時間：（　　　　）秒　　　　答案見P.215

這個世界上，有好人也有壞人。好人一般不說謊話，而說謊話的人一般都是壞人。我有三個朋友傑、俊與克，其中有愛說謊的，有從不說謊的。有一天，對同一件事，我問了他們三個人。

問傑：「俊在說謊嗎？」傑回答說：「不，俊沒有說謊。」

問俊：「克在說謊嗎？」俊回答：「是的，克在說謊。」

那麼，問克：「傑在說謊嗎？」你認為克會回答什麼？

64 · 何時再相逢

答案見P.215

難度指數：★★★★　　　　所用時間：（　　　）秒

有7個老伯伯，他們是好朋友。每星期都要到同一家餐廳吃飯。但是他們去餐廳的次數不同。天津人每天必去，上海人隔一天去一次，湖北人每隔兩天去一次，臺北人每隔三天去一次，北京人每隔四天去一天，浙江人每隔五次去一次，蒙古人去的次數最少，每隔六天才去一次。

今天是2月29日，他們愉快地在餐廳碰面了。他們有説有笑，期待下一次碰面的時候。請問，下一次的碰面會是在什麼時候？

65 · 誰是商人

答案見P.216

難度指數：★★★　　　　所用時間：（　　　）秒

騙子總説假話，農民總説真話，而商人有時説假話有時説真話。現在甲説：「我不是農民。」乙説：「我不是商人。」丙説：「我不是騙子。」你能判斷出他們分別是誰嗎？

66 · 分西瓜

難度指數：★★★　　　　所用時間：（　　　）秒　　　　答案見P.216

有一位瓜農，有一天把西瓜分給4個口渴的過路商人。他把全部西瓜放在到他們面前，對他們說。西瓜你們自己分。但是，必須按照我的話來分配，不然的話，你們都得給我雙倍的錢。於是瓜農說：「甲分全部西瓜的半數加半個，乙分剩下的半數加半個，丙分再剩下的半數加半個，丁分最後剩下的半數加半個。」結果正好把瓜分完。請問瓜農總共給了商人多少個瓜？

67 · 戀人過河

難度指數：★★★　　　　所用時間：（　　　）秒　　　　答案見P.216

有三對夫妻Aa、Bb、Cc走到一河岸，他們都想渡過河，可是只有一艘能坐兩個人的船。再說，三個男人都很會吃醋，他們都不希望自己的妻子在他本人不在的情況下，和別的男人在一起。請想想，用什麼辦法把他們都載送過河。當然，船得由他（她）自己來划，因此回來的時候都要有人划回原處，直到全部的人都過河為止。

68 · 總會有辦法的

難度指數：★★★　　所用時間：（　　）秒　　答案見P.216

有兩輛車，在同一條道路上相對行駛。因為路面窄，只能容得下一輛車通過。所以，當兩輛車相遇時，兩位司機都互不相讓。這時，司機發現，右邊有個叉口，容納一輛車停留。然而司機也看到了，叉口裡有一個大木架。如果把大木架挪出來，那麼道路將被堵死。那麼，兩輛車還是不能通過。後來，司機總算是想出了一個辦法。終於，兩輛車都順利通過了。你知道，司機想的是什麼辦法嗎？

69 · 酒鬼喝酒

難度指數：★★★★　　所用時間：（　　）秒　　答案見P.216

一群酒鬼在一起比酒量。一瓶酒，大家平分。沒想到，這瓶酒是烈酒，一瓶剛分完，便醉倒了幾個。於是再來一瓶，在餘下的人中平分，結果又有人倒下。現在還沒醉倒的人雖然很少，但總要比出勝負。於是再來一瓶酒，還是平分。這下總算是有了結果，全倒了。只聽見最後倒下的酒鬼中有人嘀咕道：「有趣，我才喝了一瓶。」你知道一共有多少個酒鬼在一起比酒量嗎？

70・皮克尼太太的疑惑

難度指數：★★★★　　　所用時間：（　　　　）秒　　　　答案見P.216

「這是怎麼回事呀？」皮克尼太太對很有數學頭腦的教師布萊特說，「我用每串30美分的價錢買了幾串黃香蕉，又用每串40美分的價錢買了同樣數量的綠香蕉。但是，如果我把錢平均分配，分別購買香蕉時，前者卻比後者少了2串，真是一樁怪事呢！」「你一共花了多少錢？」布萊特問道。「我正要你告訴我啊！」皮克尼太太回答。

71・是誰打碎了玻璃

難度指數：★★★★　　　所用時間：（　　　　）秒　　　　答案見P.216

有ABCD四個小朋友在踢足球。其中一個不小心把足球踢到樓上，打破了李叔叔家的玻璃。李叔叔非常生氣地走下樓來，問是誰幹的？A説是B幹的，B説是D幹的，C説不是他，D説B在説謊。他們四個當中，有三個説了假話。你知道是誰打碎了李叔叔家的玻璃嗎？

72・鞦韆

| 難度指數：★★ | 所用時間：（　　　）秒 | 答案見P.217 |

小花與小春在商店買了一根6公尺長的繩子，拿回家後想用來盪鞦韆。他們把繩子的兩頭繫在兩根高4公尺的竹竿上。現在繩的中心下垂，離地面是1公尺。小春說，這樣做不能盪鞦韆。你知道為什麼嗎？

73・3000公尺長跑

| 難度指數：★★★ | 所用時間：（　　　）秒 | 答案見P.217 |

豔豔、慧慧、秀秀在學校的操場上進行3000公尺長跑，豔豔在1分鐘內能跑2圈，慧慧能跑3圈，秀秀能跑4圈。現在她們並排站在起跑線上，準備向同一個方向起跑，請問，三個人同時出發，再經過幾分鐘，這三個人又能並排地跑在起跑線上？

74・日本人學英文

| 難度指數：★★ | 所用時間：（　　　）秒 | 答案見P.217 |

日本人學習英文，聽說多半是以莎士比亞的作品為研究主題而寫出畢業論文，並且一般都是按英文字母的順序，先寫每個詞的字頭。現有一張字母序列卡片，如圖所示，按字頭排列，你說說卡片中空白的地方應該填什麼樣的字母？

| O | T | T | F | F | | S | E | N | T |

75・第一個與最後一個

難度指數：★★　　　　所用時間：（　　　　）秒　　　　答案見P.217

英語字母表的第一個字母是A，B的前面當然是A，那麼最後一個字母是什麼？

76・分男分女

難度指數：★★　　　　所用時間：（　　　　）秒　　　　答案見P.217

吉姆有七個孩子，老大到老七分別為甲、乙、丙、丁、戊、己、庚。目前我們知道七個孩子以下的情況：（1）甲有三個妹妹。（2）乙有一個哥哥。（3）丙是女的，她有兩個妹妹。（4）丁有兩個弟弟。（5）戊有兩個姐姐。（6）己也是女的，但她和庚沒有妹妹。請推算出這七個孩子各自的性別。

77 · 誰是台北人

| 難度指數：★★★★　　　　所用時間：（　　　）秒 | 答案見P.217 |

有一位年輕人上網，在一個聊天室遇見三個女人，她們不是台南人就是台北人。台南人不說假話，台北人不說實話。但是，年輕人不能斷定誰說了真話，誰說了假話。

甲說：「在乙和丙之間，至少有一個是台南人。」

乙說：「在丙和甲之間，至少有一個是台北人。」

丙說：「我告訴你正確的消息吧！」

你能判斷出有幾個台南人嗎？

78 · 野兔在哪裡

| 難度指數：★★★　　　　所用時間：（　　　）秒 | 答案見P.217 |

一獵人，打死一隻野兔。恰遇強盜路過，於是獵人把野兔放進身上帶的三個密封籠子裡。強盜來後，獵人說：「如果你們猜中哪個籠子有兔子，那麼兔子就歸你們所有」。根據以下條件，你能猜出兔子在哪裡嗎？A籠：兔子在這裡。B籠：兔子不在這裡。C籠：兔子不在A籠子裡。

79・領帶與姓氏

答案見P.217

難度指數：★★　　　　所用時間：（　　　）秒

黃先生、藍先生和白先生一起吃午飯。一位繫的是黃領帶，一位是藍領帶，一位是白領帶。「你們注意到沒有，」繫藍領帶的先生說，「雖然我們領帶的顏色正好是我們三個人的姓，但我們當中沒有一個人的領帶顏色與他自己的姓相同！」「啊！你說得對極了！」黃先生驚呼道。請問這三位先生的領帶各是什麼顏色？

80・能開哪一輛

答案見P.217

難度指數：★★　　　　所用時間：（　　　）秒

巴特、小張和奧馬都是騎車上學。他們每個人都有一條鎖鏈。巴特把他的自行車鎖在電線杆和小張的自行車上。小張把他的自行車鎖在電線杆和奧馬的自行車上。奧馬把他的自行車鎖在電線杆以及巴特和小張的自行車上。現在的情況是，每輛自行車都同時被兩條鎖鏈鎖著。那天下午，巴特把車鑰匙弄丟了！這樣三個人就剩兩把鑰匙了，只能打開一輛自行車。那麼，究竟能打開哪輛車呢？

81・兩隻蟬

難度指數：★★★★　　　所用時間：（　　　　　）秒　　　　答案見P.217

知了先生和知了小姐在一棵樹上相遇。「我是個男孩。」屁股後面會發音的那個說。「我是個女孩。」屁股後面沒有鏡子的那個說。然後牠們倆都笑了，因為牠們其中至少有一個在撒謊。從牠們的話裡，你能否判斷誰會發音，誰的屁股後面沒有鏡子？

82・竊賊

難度指數：★★　　　所用時間：（　　　　　）秒　　　　答案見P.218

中午時分，某寶石店內，一名打扮時髦的女子，在店內流連片刻之後，乘人不備從櫥窗內偷了一條價值5000多美元的寶石項鍊，立即奪門而出。這時，一名正在附近巡邏的警察聞聲趕到。最後，終於把該名女子逮捕，但搜查全身卻找不到贓物。正準備放走她的時候，督察馬傑帶來了三名女性嫌疑犯。她們身上都有一條寶石項鍊，幾經調查，發現真正的贓物在其中一人手上，你知道藏在誰的手上嗎？請仔細思考，利用下列資料，嘗試偵破這宗偷竊案。

1、一名濃妝豔抹的風塵女子，手提袋內發現一條用紙包著的寶石項鍊。2、一名頭戴絲巾，身穿破衣，精神似有問題的女子，頸掛寶石項鍊。3、一個盲眼女子坐在巷內行乞，她身旁的小孩正在玩著一條寶石項鍊。

83‧沙漠邊的生意

難度指數：★　　　　　所用時間：（　　　）秒　　　　　答案見P.218

阿甘住在撒哈拉沙漠附近，他常在沙漠的遊覽勝地賣水賺錢。由於沙漠地區乾旱缺水，所以阿甘的生意一向很好。一天，他帶了5公升的水，計劃小賺一筆。他決定第一公升的水賣15美元，第二公升水價錢漲一倍，賣30美元。以後的每一公升水價格都加倍。但他也要為自己留下一公升水，免得自己過於乾渴。這樣如果水賣完之後，阿利最多可以有多少收入呢？

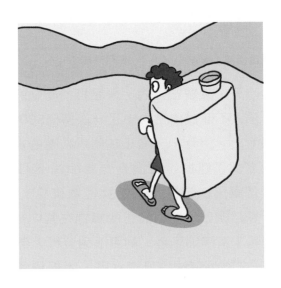

84．習慣伎倆

難度指數：★★　　　　所用時間：（　　　）秒　　　　答案見P.218

某日，私人偵探王郎外出旅行回到家，不禁大吃一驚，只見房間裡被翻得亂七八糟的。他不在時有小偷進來過，衣櫃的抽屜都被打開翻過了。「不管怎麼説，這個竊賊的手段還真高，衣櫃都被一一翻過了，一定是個老手。」王郎讚許道。那麼，你知道竊賊是按下列哪個順序打開抽屜的嗎？

A、從上往下　　　　B、從下往上

85．烤麵包

難度指數：★★★　　　　所用時間：（　　　）秒　　　　答案見P.218

史密斯家裡有個老式的烤麵包機，一次只能放兩片麵包，每片烤一面。要烤另一面，你得取出麵包片，把它們翻個面，然後再放回烤麵包機中。烤麵包機對放在它上面的每片麵包，正好要花1分鐘的時間烤完一面。一天早晨，史密斯夫人要烤3片麵包，兩面都烤。史密斯先生越過報紙的頂端注視著他夫人。當他看了他夫人的操作後，他笑了。她花了4分鐘時間。「親愛的，妳可用少一點的時間烤完這3片麵包，」他説，「這也可以使我們電費帳單上的金額減少些。」史密斯先生説得對不對？如果他説得對，那他的夫人該怎樣才能在不到4分鐘的時間內烤完那3片麵包呢？

86 · 吝嗇鬼有多少金幣

難度指數：★★★　　　所用時間：（　　　）秒　　　答案見P.218

一個吝嗇鬼在餓死之前把他存的一些5元、10元、20元的金幣收集起來，分裝在5個大小一樣的袋子裡，每個袋子裡的金幣個數不僅相等，而且每個袋子中的每種金幣面值也相等。

這個吝嗇鬼有個特殊愛好，就是喜愛翻來覆去的數點他的金幣。有一回，他把金幣全部倒在桌子上，然後分成四堆，每一堆中幣值相同的金幣個數相同。之後，他又把每兩堆金幣和在一起，接著又把每堆混合後的金幣，分成了三小堆，每小堆中幣值相同的金幣數也都相同。你不妨幫吝嗇鬼算一下，他至少有多少金幣。

87 · 怕麻煩的婦女

難度指數：★★★★★　　　所用時間：（　　　）秒　　　答案見P.218

有1位婦女，帶了兩張500元的鈔票到市場上去買東西。她把1000元都花完了，其中：葡萄用了120元；蘋果用了210元；牛肉用了300元；點心用了150元；魚用了140元；洗衣夾用了80元。

可是這位婦女有點奇怪，她總共到5家商店去買上述這些東西，怕找零錢麻煩，只希望在一家商店找完零錢，在其他商店買了東西後，付款就走，不必等著找錢。她這種希望有可能實現嗎？怎樣才能實現？

88 · 繁殖

難度指數：★★★　　　　所用時間：（　　　　　）秒　　　　　　答案見P.219

生物學家設想了一個動物實驗。假如有一對小白鼠，每隔一個月便能生出一對（一公一母還可以結合），除了新生的能繁殖外，原先的一對依然還可以每隔一個月生一對。那麼，一年後一對小白鼠總共會生出多少對小白鼠？

89 · 嬌羞三女神

難度指數：★★★　　　　所用時間：（　　　　　）秒　　　　　　答案見P.219

在18世紀，為了雕刻一組女神像，有三個女子（美拉斯、瓊斯、約美斯，並且她們的年齡是：19歲、20歲、21歲）做了嬌羞三女神（古修斯、羅斯納、阿加達斯）的模特兒。 請問，誰在哪個位置、做了哪個女神的模特兒，年齡是多大呢？ 已知：

（1）約美斯不是21歲，21歲的女子不在C的位置上，
　　　C不是約美斯。

（2）B是羅斯納，但不是19歲。

（3）阿加達斯的模特是美拉斯。

（4）瓊斯（不是19歲）不是A
　　　位置的女子。

（5）A不是20歲。

90・面試

去一家外商公司面試，發下來的考卷，共有6題腦筋急轉彎。讓50個面試者回答後，答對的共有202人次。已知每人至少答對2題，答對2題的5人，答對4題的9人，答對3題和5題的人數同樣多。 6題全答對的有幾個人？

91・自動售糖機

達利夫人路過泡泡糖販賣機時，儘量不讓她的三胞胎兒子發現。 老大拉克説：「媽，我要泡泡糖。」老二也跟著説：「媽，我也要。我要和拉克拿一樣顏色的糖。」老三也跟著説：「媽，我也要。我也要和他們一樣顏色的糖。」泡泡糖一塊錢一粒，販賣機內的糖有6粒是紅的，4粒是白的，而僅有1粒是藍的。達利夫人如要拿到3粒同色的泡泡糖，需要花多少錢？

92・猜石頭

難度指數：★★★　　　所用時間：（　　　　）秒　　　　答案見P.219

有4個小孩看見一塊石頭正沿著山坡滾下來，便討論起來了。

「我看這塊石頭有17公斤重。」第一個孩子說。

「我說它有26公斤。」第二個孩子不同意地說。

「我看它重21公斤。」第三個孩子說。

「你們都說得不對，我看它的正確重量是20公斤。」第四個孩子爭著說。

他們四人爭得面紅耳赤，誰也不服誰。最後他們把石頭拿去稱了一下，結果誰也沒猜對。其中一個人所猜的重量與石頭的正確重量相差2公斤，另外兩個人所猜的重量與石頭的正確重量之差相同。當然，這裡所指的差，不考慮正負號，取絕對值。請問這塊石頭究竟有多重？

93 · 哪個醫生哪天值班

難度指數：★★★　　　　所用時間：（　　　）秒　　　　答案見P.219

醫院有A、B、C、D、E、F、G七位醫生，在一星期內（星期一至星期天）每人要輪流值班一天。現在已知：

A醫生比C醫生晚一天值班；

D醫生比E醫生晚二天值班；

B醫生比G醫生早三天值班；

F醫生的值班日在B和C醫生

的中間，而且是星期四；

請確定每天究竟是哪位醫生

值班？

94 · 誰家孩子跑得最慢

難度指數：★★★　　　　所用時間：（　　　）秒　　　　答案見P.219

張、王、李三家各有三個小孩。一天，三家的九個孩子在一起比賽短跑，規定不分年齡大小，跑第一得9分，跑第二得8分，以此類推。比賽結果各家的總分相同，且這些孩子沒有同時到達終點的，也沒有一家的兩個或三個孩子獲得相連的名次。已知獲得第一名的是李家的孩子，獲得第二名的是王家的孩子。請問獲得最後一名的是誰家的孩子？

95 · 誰和誰結婚

難度指數：★★★　　　所用時間：（　　　　）秒　　　　答案見P.219

三對情侶參加婚禮，三個新郎為A、B、C，三個新娘為X、Y、Z。有人不知道誰和誰結婚，於是詢問了六位新人中的三位，但聽到的回答是這樣的：A説他將和X結婚；X説她的未婚夫是C；C説他將和Z結婚。這個人聽後知道他們在開玩笑，全是假話。請你找出誰將和誰結婚。

96 · 委派任務

難度指數：★★★　　　所用時間：（　　　　）秒　　　　答案見P.219

某偵察隊接到一項緊急任務，要求在A、B、C、D、E、F六個隊員中儘可能地多挑若干人，但有以下條件限制：

（1）A和B兩人中至少去一人；（2）A和D不能一起去；（3）A、E和F三人中要派兩人去；（4）B和C都去或都不去；（5）C和D兩人中去一個；（6）若D不去，則E也不去。請問應當讓哪幾個人去？

97‧我是誰

難度指數：★★★★　　　所用時間：（　　　）秒　　　答案見P.219

有4條蟲子（嘎嘎、基基、呱呱、咯咯），種類和顏色也各不相同。
請問各條蟲子分別是哪個種類，又是哪種顏色呢？

（1）嘎嘎是蛾（2）基基是紫色的（3）甲蟲是綠色的（4）呱呱不
是甲蟲（5）呱呱不是黑色的（6）蜉蝣不是粉紅色的。

種類：蛾、甲蟲、螳螂、蜉蝣

顏色：紫色、綠色、黑色、粉紅

98‧誰在說謊

難度指數：★★★　　　所用時間：（　　　）秒　　　答案見P.220

有5個高中生，他們面對學校的新聞採訪說了如下的話。

文：「我還沒有接吻經驗。」

依納：「文撒謊了。」

瑪依：「我曾經在游泳池裡裸體游泳過。」

楊子：「瑪依在撒謊呢！」

千絲：「瑪依和楊子都在撒謊。」

那麼，這5個人之中到底有幾個人在撒謊呢？

99．夜間安排

難度指數：★★★★★　　所用時間：（　　　）秒　　　答案見P.220

珊珊昨天晚上從九點到十一點半這段時間裡，連續做了5件事情（不存在同時做2件事的可能）。而且，她做每件事用的時間也各不相同。那麼，根據以下條件，請問從幾點到幾點分別做了什麼呢？

※珊珊在10：05的時候在做數學題。

※第三件事情做了10分鐘，第四件事做了50分鐘。

※唸完國文後做了數學題，唸完英文後（20分鐘）又唸了化學。

◎ 做過的事情：唸國文、做數學題、唸英文、唸化學、唸生物

◎ 花的時間：10分鐘、20分鐘、30分鐘、40分鐘、50分鐘

100．三燕的諾言

難度指數：★★★★　　所用時間：（　　　）秒　　　答案見P.220

有三隻水獺（夏燕、春燕、冬燕）在美麗的小溪中捉魚，牠們每個都捉到一至三條魚不等（就是說牠們可能每人各捉到一條，也可能每個人捉到不同數量的魚）。

這三隻水獺做了如下的發言。若是關於比自己捉魚多的一方說的話就是假的，此外的發言都是真的。

那麼請問，牠們分別都捉到了幾條魚呢？

夏燕：「春燕捉到了2條魚。」

春燕：「冬燕捉到的不是2條魚。」

冬燕：「夏燕不是捉到了1條魚。」

101 · 大海裡的魚

難度指數：★★★★　　　　所用時間：（　　　　）秒　　　　答案見P.220

有5條在海面衝浪的深海魚聚在一起聊天，牠們的發言如下。這5條魚都居住在不同的海洋深度（800公尺、900公尺、1000公尺、1100公尺、1200公尺），對居住深度比自己淺的魚的敘述都是真的，對比自己居住深度深的魚的敘述就是假的。而且，最終只有一條魚說的是真話。

那麼，究竟每條魚分別居住在哪個深度呢？

A：「B是在900公尺或者1100公尺的地方居住。」

B：「C是在800公尺或者1000公尺的地方居住。」

C：「D是在1100公尺或者1200公尺的地方居住。」

D：「E是在1100公尺或者1200公尺的地方居住。」

E：「A是在800公尺或者1000公尺的地方居住。」

102 · 好吃的糖果

難度指數：★★★★　　　所用時間：（　　　）秒　　　答案見P.220

有一個可愛的女孩子，她在上週的週一到週四的4天中，每一天都吃了一些糖果。她每天都吃薄荷糖和檸檬糖。每天吃的薄荷糖數量各不相同，在1顆到4顆之間。而且，檸檬糖的數量每天也不一樣，在1顆到5顆之間。

請問，她每天分別吃了哪一種糖果，吃了多少顆呢？

※一天中吃掉的糖果數量（薄荷糖和檸檬糖分別）隨著日期的增加而每天增加一顆。

※星期二只吃了一顆檸檬糖。

103 · 理性的

難度指數：★★★　　　所用時間：（　　　）秒　　　答案見P.220

要是「小心謹慎，並且，快樂主義」就是令人懷疑的。要是小心謹慎的話是「令人懷疑的或者理性的」。要是快樂主義的話是理性的。

在這個前提下，可以推出以下的哪個結論，不能得到哪個結論呢？

※「小心謹慎，並且，快樂主義」的話就是理性的。

※「令人懷疑的，並且，快樂主義」的話就是理性的。

※「小心謹慎，並且，令人懷疑的」的話就是理性的。

104 · 同班同學

難度指數：★★★　　　　所用時間：（　　　　）秒　　　　答案見P.220

國一有三個班，每班有正、副班長各一人。平時開班長會議時，各班都只有一人參加。第一次參加的是小張、小劉、小林；第二次參加的是小劉、小朱、小宋；第三次參加的是小張、小宋、小陳。問：他們其中哪兩個人是同班的呢？

105 · 猜對了一半

難度指數：★★★　　　　所用時間：（　　　　）秒　　　　答案見P.220

一次考試，A、B、C、D、E五位學生得了前五名。在不知道自己是第幾名的情況下，甲、乙、丙、丁、戊五人做出如下猜測：

甲：第二名是D，第三名是B。

乙：第二名是C，第四名是E。

丙：第一名是E，第五名是A。

丁：第三名是C，第四名是A。

戊：第二名是B，第五名是D。

可惜他們每個人都只猜對了一半。

那麼，正確的名次是？

106 · 考試

難度指數：★★★　　　所用時間：（　　　）秒　　　答案見P.220

對一次考試結果，甲、乙、丙做出如下猜測：

甲：小慧第一，小丁第三。

乙：小華第一，小優第四。

丙：小優第二，小慧第三。

結果他們的猜測也都只對了一半。

那麼，正確的名次是什麼？

107 · 太太握手

難度指數：★★★★　　　所用時間：（　　　）秒　　　答案見P.220

一位先生說：「前些日子，我和我太太一起參加了一個宴會，酒席上還有另外四對夫妻。見面時，大家相互問候，親切握手。當然，沒有人會去和自己的太太握手，自己也不會和自己握手，與某一個人握過手之後，也不可能再和他或她進行第二次握手。

「彼此之間的握手全部結束之後，我好奇地詢問在座的各位先生和女士，當然也包括我太太在內，每人各握過幾次手？令我驚奇的是，每個人報出的握手次數竟然完全不一樣。請問：「我太太和別人共握了幾次手？」

108 · 採野菇

難度指數：★★★★★　　　所用時間：（　　　）秒　　　　　答案見P.220

清晨，甲、乙、丙、丁四個小朋友走進森林採野菇。九點的時候，他們準備往回走。走出森林之前，各人數了數籃子裡的野菇，四個人加起來總共有72朵。但甲採的野菇有一半能吃。在往回走的路上，甲把有毒的野菇全都丟了；乙的籃子底部壞了，掉了兩朵，被丙拾起來放在籃子裡。這時，他們三個人的野菇數正好相等。而丁呢，他在出森林的路上又採了一些，使籃子裡的野菇增加了一倍。到走出森林後，他們坐下來，又每人各自數了數籃子裡的野菇。這次，大家的數目都相等。

你算算看，他們準備往回走出森林時，各人籃子裡有多少野菇？走出森林後，又有多少野菇？

109 · 敲哪一扇門

難度指數：★★★★　　　所用時間：（　　　　）秒　　　　答案見P.221

有一天，酒店裡來了3對客人兩男、兩女，還有一對夫婦。他（她）們開了3個房間，門口分別掛上了帶有圖1（圖1：↑↑，↓↓，↑↓）標記的牌子，以免互相進錯房間。但是愛開玩笑的飯店服務員，卻把牌子巧妙地調換了位置，弄得房間裡的人和牌子全都對不上號。在這種混亂的情況下，據說只要敲一個房間的門，聽到裡邊的一聲回答，就能全部搞清楚3個房間裡的人員情況。你説，要敲的該是掛有什麼牌子的房間？

110 · 迷路的人群

難度指數：★★★　　　所用時間：（　　　　）秒　　　　答案見P.221

9個人在山中迷了路，他們所有的糧食只夠吃5天。第二天，這9人又遇到另外一隊迷路的人，大家便合在一起，再算一算糧食，兩隊人合吃，只夠吃3天。你知道第二隊迷路的人有多少人嗎？

119

111・三隻熊買圍裙

難度指數：★★　　　所用時間：（　　　）秒　　　答案見P.221

家庭主婦白熊、黑熊、灰熊在商場各買了一條圍裙。三條圍裙的顏色分別是白色、黑色、灰色。

回家的路上，一隻熊說：「我想了好久白圍裙，今天可算是買到了！」說到這裡，她好像發現了什麼，驚喜地對同伴們說：「今天我們真是有意思，白熊沒買白圍裙，黑熊沒買黑圍裙，灰熊沒買灰圍裙。」

黑熊說：「真是這樣的，你要是不說，我還真的沒注意這一點呢！」

你能根據牠們的對話，猜出白熊、黑熊和灰熊各買了什麼顏色的圍裙嗎？

112·誰是誰的妹妹

難度指數：★★★　　　所用時間：（　　　）秒　　　答案見P.221

小猴、小兔和小松鼠一起到樹林裡去採鮮蘑菇，每人都帶著自己的小妹妹，三個小妹妹的名字是：佟佟、飛飛、紅紅。牠們每人提一個小竹籃，採呀採呀，不一會兒，三個哥哥的籃子全都裝滿了。小妹妹們採得慢，於是三個哥哥幫自己的妹妹採，小兔還幫佟佟採，小猴也幫佟佟和紅紅採。你知道小猴、小兔和小松鼠的妹妹各叫什麼名字？

113·男孩和女孩

難度指數：★★　　　所用時間：（　　　）秒　　　答案見P.221

游泳池裡，一些小朋友正在游泳。男孩戴的全是天藍色游泳帽，女孩子戴的全是粉紅色游泳帽。有趣的是：在每一個男孩子看來，天藍色游泳帽與粉紅色游泳帽一樣多；而在每一個女孩子看來，天藍色游泳帽比粉紅色游泳帽多一倍。你說說看，男孩子與女孩子各有多少人？

114・攔車考孔子

難度指數：★★ 所用時間：（ ）秒 答案見P.221

孔夫子周遊列國，一日來到燕國。剛進城門沒多久，見一少年攔住馬車説：「我叫項橐，聽説孔老先生很有學問，特攔路求教。」

孔夫子笑著説：「小孩兒，你遇到什麼難題啦？」

項橐立即問道：「什麼水沒有魚？什麼火沒有煙？什麼樹沒有葉？什麼花沒有枝？」

孔夫子聽後説：「江河湖海，什麼水裡都有魚；不管柴草燈燭，什麼火都有煙；至於植物，沒有葉不能成樹，沒有枝難於開花。」

項橐晃著腦袋直喊：「不對！」接著説出四物。

孔夫子道：「後生可畏啊！老夫拜你為師！」

你知道項橐説的是哪四物嗎？

115 · 找同類

難度指數：★　　　　　　　所用時間：（　　　）秒　　　　　答案見P.221

「子非魚，安知魚之樂」

「子亦非魚，安知魚之非樂。」下面哪項與上文的對話最為類似？

A·「你為什麼不去送行？」

　　「你怎麼知道我沒有去呢？」

B·「你怎麼受的傷？」

　　「我怎麼回憶得起當時的情況呢？」

C·「你為什麼到軍事禁區裡來？」

　　「難道我不能到這裡來看看嗎？」

D·「唐玄宗來燒過香，你有什麼證據？」

　　「你又有什麼證據說唐玄宗沒來燒過香？」

E·「我的東西你怎麼亂動？」

　　「這是你的？你能叫得它回答你嗎？」

116 · 記者採訪

難度指數：★★★　　　　所用時間：（　　　）秒　　　　答案見P.222

有一天，一位記者到體育館去，與6位女運動員進行採訪。當他問起這些姑娘的姓氏時，她們一個個笑而不答，卻調皮地做出各種動作，要記者按照提示猜出她們姓什麼。

一位鉛球運動員指著兩棵並排的樹說：「我姓它！」

一位跳高運動員順手把一根木尺往土堆旁邊一插，說：「我姓這個。」

一位射箭運動員把手上的弓使勁一拉，說道：「這便是我的姓。」

一位圍棋運動員撿起棋子放在一個瓷盆上，開口說：「我的姓在此。」

一位田徑運動員取來一本《作文選》，放在足球場的球門下，笑著講：「這兒藏著我的姓哩！」

最後一位武術運動員走上前來拿過這本《作文選》，把手中的一把單刀和書並排放著，笑呵呵嚷道：「我呀，就姓這些。」

記者想了半天才想出來。

試問，這6位運動員到底姓什麼呢？

117 · 誰最東邊

難度指數：★★　　　　所用時間：（　　　　）秒　　　　答案見P.222

紐波特鎮比弗里安鎮偏西，但它又沒有戴西鎮那麼靠西。

請問：哪個鎮在最東邊？

118 · 三人與車

難度指數：★★　　　　所用時間：（　　　　）秒　　　　答案見P.222

弗萊德、邁克、約翰三個人各有兩部不同的汽車，其中一個人沒有
福特，邁克是唯一擁有法拉利的人，約翰有一部福特，而弗萊德和
邁克則分別擁有一部別克。

請問：誰有勞斯萊斯？

119 · 誰住最遠

難度指數：★　　　　所用時間：（　　　　）秒　　　　答案見P.222

艾瑪住在比珍妮遠的山上。寶琳娜
住在比艾瑪更遠的山上。

請問：誰住在最遠的山上？

125

120 · 女孩與運動

難度指數：★★★★★　　　所用時間：（　　　）秒　　　答案見P.222

所有的女孩都喜歡運動。蘇和安琪喜歡籃球，而莎文和安娜喜歡跑步。蘇和瑪麗都喜歡游泳。

請問：誰喜歡籃球和游泳？

121 · 誰的假期短

難度指數：★　　　所用時間：（　　　）秒　　　答案見P.222

A先生和B先生的假期比C先生長，D先生的假期比C先生短，而E先生的假期比C先生長。

請問：誰的假期最短？

122 · 誰有汽車

難度指數：★　　　所用時間：（　　　）秒　　　答案見P.222

弗萊德、約翰、蓋茲和喬伊都有孩子，只有弗萊德和約翰兩個人有男孩。約翰和喬伊坐公車送孩子上學，而其他人由於路程較短便步行前去。弗萊德和喬伊都有汽車，有展覽會的時候，他們會用自己的汽車送孩子上學。請問：誰有汽車，但通常坐公共汽車送孩子？

123 · 商場樓層

難度指數：★　　　　　所用時間：（　　　　）秒　　　　　答案見P.222

在一家商場裡，你可以在賣皮衣下面的那層樓裡找到休閒裝，化妝品在男士服裝那層樓的上面，頂層則有運動服裝，皮衣和南美服飾展放在同一層樓，而男士服裝在休閒裝下面的那層樓裡。

請問：在最下面那層樓裡能找到什麼？

124 · 挑食

難度指數：★　　　　　所用時間：（　　　　）秒　　　　　答案見P.222

布茲太太餵養四個孩子挺辛苦的，因為每個孩子都很挑食。莎朗和羅賓納吃麵包和雞肉，只有凱莉和莎朗喜歡吃馬鈴薯和奶酪，凱莉和山姆都吃羊肉和馬鈴薯。

請問：莎朗不吃什麼？

125 · 雜貨店

難度指數：★　　　　所用時間：（　　　　）秒　　　　答案見P.222

當五個孩子在一家雜貨店門口停下來的時候，只有瑪麗和湯姆沒有買蘋果。五個孩子當中的四位，包括勞拉都買了巧克力。和其他人不一樣，莎朗、瑪麗和山蒂沒有買太妃糖。實際上，由於不喜歡其他的糖果，瑪麗只買了水果口香糖。

請問：誰只買了太妃糖和巧克力？

126 · 衣服顏色

難度指數：★★　　　　所用時間：（　　　　）秒　　　　答案見P.222

珍妮、安琪和瑪麗三個女孩會穿藍色、綠色和紅色的夾克、外套和裙子，這些衣服中沒有一件顏色是相同的。每個女孩都穿一種顏色的衣服，瑪麗的外套不是綠色的，安琪的夾克和珍妮的裙子是同一種顏色。瑪麗的裙子是紅色，她的夾克、安琪的裙子和珍妮的外套都是同一種顏色。

請問：瑪麗的外套是什麼顏色？

127 · 星期幾

難度指數：★★　　　　所用時間：（　　　）秒　　　　答案見P.222

星期四前兩天的後三天的前一天的後三天的前一天是哪一天？

128 · 偶遇

難度指數：★★　　　　所用時間：（　　　）秒　　　　答案見P.222

甲每天晚上7點都到公園裡散步。某天晚上7點，甲在公園裡遇到乙，甲問乙：「你每天晚上7點也都來這裡散步嗎？」乙答：「我隔一天來一次，每次都是晚上7點。」第二天晚上7點，甲在公園裡又遇到丙，甲問丙：「你每天晚上也都來這裡散步嗎？」丙答：「我每隔三天來一次，每次都是晚上7點。」按照以上情況，甲、乙、丙如果同時在公園相遇，是在幾天以後？

129 · 時間遊戲

難度指數：★★　　　　所用時間：（　　　）秒　　　　答案見P.222

小明的爸爸剛從超市回到家，小明迫不及待地要吃東西。於是，小明的爸爸出了一道有關時間的題目給小明：一天一夜時針與分針總共能重合多少次？如果你猜中，這22個果凍就給你。你知道，爸爸的正確答案是什麼嗎？

130・計時奶瓶

難度指數：★　　　　　所用時間：（　　　　）秒　　　　　答案見P.222

有兩個計時奶瓶，一個計時8分，一個計時6分，用這兩個奶瓶，能測出10分鐘的時間嗎？

131・報時鐘

難度指數：★★　　　　所用時間：（　　　　）秒　　　　　答案見P.222

在一座教堂裡，有一座報時大鐘。到幾點就響幾下，每兩下之間相隔5秒。那麼一點開始，到底是用幾秒鐘你才能知道是十二點呢？

132・到底是哪一天

難度指數：★★　　　　所用時間：（　　　　）秒　　　　　答案見P.222

後天的大前天的後天的明天的前天，也就是昨天的昨天的大後天的前天的明天，到底是哪天？

133・月曆

難度指數：★★★　　　所用時間：（　　　　）秒　　　　答案見P.223

有一本1986年的月曆，其中一月31日是星期三。請問，這一月份這頁，月曆上的空格共有幾個？另外，在1986年月曆中3月份和5月份兩頁中，分別用3和5能除得盡的數各有多少？

134・今天星期幾

難度指數：★★★　　　所用時間：（　　　　）秒　　　　答案見P.223

Ａ、Ｂ、Ｃ、Ｄ、Ｅ、Ｆ、Ｇ在爭論：今天是星期幾？

Ａ：後天是星期三

Ｂ：不對，今天是星期三

Ｃ：你們都錯了，明天是星期三

Ｄ：胡說！今天既不是星期一，也不是星期二，也不是星期三

Ｅ：我確信昨天是星期四

Ｆ：不對，你弄顛倒了，明天是星期四

Ｇ：不管怎麼說，反正昨天不是星期六

實際上，這七上人當中只有一個人講對了。請問：講對的是誰？今天究竟是星期幾？

135 · 推算日期

難度指數：★★★　　　所用時間：（　　　　）秒　　　答案見P.223

某個月裡有三個星期日的日期為偶數，請推算出這個月的15日是星期幾？

136 · 修錶人

難度指數：★★★　　　所用時間：（　　　　）秒　　　答案見P.223

修錶人因有急事，把時針當成了分針，所以這隻錶走的時間就不對了。但是裝錯的錶在某些時候也有準確的時候。如果正當12點時，這隻錶將對準標準時間。請問：24小時內，這隻錶將有幾次和標準時間是一致的？

137 · 與月曆有關

難度指數：★★★★★　　　所用時間：（　　　　）秒　　　答案見P.223

一位將軍在戰場上，拿著望遠鏡觀察遠處的房屋，偶爾看見一家牆壁上的月曆。根據這些字能不能推測出這個月的1號是星期幾？

138 · 科學家的年齡

難度指數：★★★★　　　所用時間：（　　　　）秒　　　　答案見P.223

有一位科學家病逝於1915年7月15日，他的出生年份恰好是他在世時某年年齡的平方，問他是哪年出生的？

139 · 商店的鐘

難度指數：★★★　　　所用時間：（　　　　）秒　　　　答案見P.223

小花在店裡買了兩袋瓜子。她離開時，看到商店的鐘指向3點55分。回到家，家裡的鐘已是4點10分，但小花發現她把錢包遺忘在商店了，只好以同一速度原路返回商店去拿。到商店時，發現店內的時鐘指向4點15分。家裡的鐘很準，那麼商店的時鐘慢了幾分鐘？

140 · 做案時間

難度指數：★★　　　所用時間：（　　　）秒　　　　答案見P.224

在案發現場，發現有一堆支離破碎的手錶殘物。從中發現手錶的長針和短針正指著某個刻度，而長針恰比短針的位置超前一分鐘。除此以外再也得不到更多的線索。可是有人卻想到了兇手犯案的時間。你說這個時間應該是幾點幾分呢？

141 · 睡了幾個小時

難度指數：★★　　　所用時間：（　　　）秒　　　　答案見P.224

假如在晚上6點鐘睡覺，你將鬧鐘撥到第二天早上7點，到鬧鐘鈴響時，你一共睡了幾個小時？

142 · 跑道上的指標

難度指數：★★　　　所用時間：（　　　）秒　　　　答案見P.224

沿著跑道起點每隔一段相等的距離，插上一面紅旗，一共插上15面旗，運動員起跑後8秒鐘到達第8面紅旗。如果速度不變，一共要用多少秒鐘才能到達第15面紅旗？

143 · 三更下雪

難度指數：★　　　　所用時間：（　　　　）秒　　　　答案見P.224

假如半夜11點下著雪，再過72個小時，會不會出現太陽？

144 · 哪個月有二十八天

難度指數：★　　　　所用時間：（　　　　）秒　　　　答案見P.224

一年裡，有些月份像一月份有三十一日的，也有些月份像六月份有三十日的。請問，有二十八日的總共有那幾個月份呢？

145 · 三個人的聚會

難度指數：★★★　　　所用時間：（　　　）秒　　　答案見P.224

你要安排你最親近的九個朋友（丁、李、景、平、朱、劉、張、蔡、楊），在接下去的12個星期六吃晚飯。每次請3個，你能找出一種辦法安排他們吃飯時，使得他們兩兩之間僅碰一次面嗎？

146 · 跑步

難度指數：★★★　　　所用時間：（　　　）秒　　　答案見P.224

甲、乙、丙、丁、戊五人進行3000公尺長跑比賽，先後跑完全程的情況是：甲不是第一，乙不是第一但是也不是第五，丙在甲的後面，丁不是第二，戊在丁的後面。問：五人到達終點的順序應該是怎樣的？

147 · 星期幾

難度指數：★★★　　　所用時間：（　　　）秒　　　答案見P.224

如果今天的前四天是星期三的前兩天，那麼大後天是星期幾？

148 · 報紙

難度指數：★★★　　　所用時間：（　　　）秒　　　答案見P.224

小明從一份報紙中抽出一張，發現第12頁和第25頁在同一張紙上。
根據這個，你能否説出這份報紙有多少頁？

149 · 那個人是你媽媽嗎？

難度指數：★　　　　　所用時間：（　　　）秒　　　答案見P.224

有一個美國人帶著一個小孩子在公園散步，孩子因為口渴，去買雪
糕了。有一個中國人問那個美國人：「那個小孩是你的兒子嗎？」
美國人説：「是。」這時有一個日本人，問那個小孩子：「那個人
是你媽媽嗎？」小孩子説：「不是。」為什麼？

150 · 她們什麼關係？

難度指數：★　　　　　所用時間：（　　　）秒　　　答案見P.225

兩個媽媽與兩個女兒，去日本料理店吃飯。當她們三個人陸續進入
大門時，服務員只給她們拿了三雙拖鞋，可是女兒説夠了。你知道
為什麼嗎？

151・什麼關係

答案見P.225

難度指數：★　　　所用時間：（　　　）秒

有一個人是你爸爸媽媽生的，但他卻不是你
的兄弟姐妹，你猜這個人會是誰？

152・遺產

答案見P.225

難度指數：★　　　所用時間：（　　　）秒

一對年老的夫婦沒有兄弟姐妹，父母也已入土為安了。他們只有一個兒子，也沒有養子、養女。按本國的規定財產只能由直系親屬繼承。可是這對夫婦死後，他們的兒子打開遺書一看，發現自己只得到遺產的二分之一，你知道為什麼嗎？

153・兄弟

答案見P.225

難度指數：★　　　所用時間：（　　　）秒

有四個兄弟，他們年齡的乘積是7。請問，他們各自的年齡是多少歲？

154 · 什麼關係

| 難度指數：★★ | 所用時間：（　　　）秒 | 答案見P.225 |

新娘與一個男人說話，婆婆問：「他是誰？」新娘說：「他的內姪是我的親表弟，表弟的姑媽是他的妻子。」請問男人與新娘是什麼關係？

155 · 多少個兒女

| 難度指數：★ | 所用時間：（　　　）秒 | 答案見P.225 |

小華的爺爺有7個兒子，每個兒子又各有一個妹妹，請問：小華的爺爺有多少個兒女？

156 · 爸爸吵架

| 難度指數：★★ | 所用時間：（　　　）秒 | 答案見P.225 |

一位局長在茶館裡與一位老先生下棋。正下到難分難解之時，跑來一個小孩，小孩著急地對局長說：「你爸爸和我爸爸吵起來了。」「這孩子是你的什麼人？」老先生問。局長答道：「是我的兒子。」請問：兩個吵架的人與這位局長是什麼關係？

157‧握手

難度指數：★　　　所用時間：（　　　）秒　　　答案見P.225

6個人圍坐在一張圓桌邊，如果手臂不能相交，那一共可能有多少種握手的組合？

158‧親屬關係

難度指數：★★★　　　所用時間：（　　）秒　　　答案見P.225

卡爾、美琳和奇達是親屬關係，但他們之間沒有違反倫理道德的問題。（1）他們三人當中，有卡爾的父親、美琳唯一的女兒和奇達的同胞手足。（2）奇達的同胞手足既不是卡爾的父親也不是美琳的女兒。他們當中哪一位與其他兩人性別不同？（提示：以某一人為卡爾的父親並進行推斷；若出現矛盾，換上另一個人。）

159・認媽媽

難度指數：★　　　　所用時間：（　　　）秒　　　　答案見P.225

佳佳今年6歲了。一天爸爸把她叫到面前説：「佳佳，在妳滿月時，妳媽媽就去當警察了。剛才接到電報説一會兒她就到家。妳長這麼大，還沒見過妳媽媽呢！」

正説著，從外面進來三個警察。「唉呀！媽媽回來了。」佳佳一下抱住她媽媽的腿，媽媽高興地抱起佳佳。佳佳從沒見過媽媽的照片，三名警察進來，她怎麼沒有認錯？

160・小球試驗

難度指數：★★　　　　所用時間：（　　　）秒　　　　答案見P.225

有四個外表看起來一模一樣的小球，它們的重量可能有所不同。取一個天平，將甲、乙歸為一組，丙、丁歸為另一組，分別放在天平的兩邊，天平是平衡的。將乙和丁對調一下，甲、丁一邊明顯地要比乙、丙一邊重得多。但奇怪的是，我們在天平一邊放上甲、丙，而另一邊剛放上乙，還沒有來得及放上丁時，天平就壓向了乙那一邊。請你判斷，這四個球中由重到輕的順序是什麼？

Think-it Game

思維
遊戲

 懸疑遊戲

1 · 買麵線

難度指數：★★★　　　所用時間：（　　　）秒　　　　　　答案見P.225

豔豔走過麵店，想起母親昨天説要買100斤麵線。為了盡一點孝
心，豔豔走進店內，可惜身上的錢不夠，只好先買了一部分，然後
到銀行領錢，並又在銀行附近的另一家麵店買了剛才不足的麵線。
沒想到豔豔回家一看，母親也買了麵線，而且，母親因為一次拿不
動，也是分兩次在兩個不同的地方買的，但母親兩次買麵線的價格
都分別比豔豔便宜。於是，豔豔一邊感歎「生薑還是老的辣」，一
邊沒精打采地拿起計算機，算一下自己「虧」了多少，可是過了一
會兒，豔豔卻興奮地站起來，大叫一聲：「媽，我買的價格比妳
貴，但花的錢卻比妳少！」媽媽哈哈一笑説：「傻丫頭，不要説瘋
話了，那怎麼可能呢？」

2 · 卓別林遇盜

難度指數：★★　　　所用時間：（　　　）秒　　　　　　答案見P.226

一天，卓別林帶著一大筆錢，騎著自行車駛往鄉間別墅。半路上遇
到了一個持槍搶劫的強盜，逼他交出錢來。卓別林滿口答應，只是
懇求他：「朋友，請幫個小忙，在我的帽子上打兩槍，我回去好向
主人交待。」強盜摘下卓別林的帽子，開了兩槍。卓別林説：「謝
謝。不過請再將我的衣服打兩個洞吧！」強盜不耐煩地扯起卓別林
的衣服開了幾槍。卓別林這時向強盜鞠了一躬，央求道：「太感謝
您了。乾脆將我的褲子再打幾槍，這樣就更逼真了，主人不會不相
信的。」強盜一邊罵著，一邊對著卓別林的褲子連開了幾槍。結果
怎樣？結果卓別林帶著錢跑掉了。你猜猜，這是什麼原因呢？

3・車禍發生後

難度指數：★　　　　所用時間：（　　　　）秒　　　　答案見P.226

車禍發生不久，第一批警察就趕到了現場，他們發現司機安然無恙，翻覆的車子內外血跡斑斑，卻沒有見到死者和傷者，而這裡是荒郊野外，並無人煙，這是怎麼回事？

4・怎麼樣過河

難度指數：★★　　　　所用時間：（　　　　）秒　　　　答案見P.226

兩個人同時來到了河邊，都想過河，但卻只有一艘小船，而且小船只能載1個人，請問，他們能否都過河？

5・帽子哪去了

難度指數：★★　　　　所用時間：（　　　　）秒　　　　答案見P.226

在動物園的水池裡，鱷魚咬住管理員的帽子正要游走；只見池子外所有的管理員都一起大叫著。但是，沒有一個人的帽子不見！為什麼？

6 · 河裡沒有水草

答案見P.226

> 難度指數：★★　　　　所用時間：（　　　　）秒

有個男的跟他女友去河邊散步，突然他的女友掉進河裡，那個男的就急忙跳到水裡去找，可是沒找到他的女友，他傷心的離開了這裡。幾年後，他故地重遊，這時看到有個老先生在釣魚，可是那位老先生釣上來的魚身上沒有水草，他就問那位老先生為什麼魚身上沒有沾到一點草，那老頭說：「這河從沒有長過水草。」老先生說到這時，那個男的突然大哭了起來。為什麼？

7 · 自殺的矮人

答案見P.226

> 難度指數：★★　　　　所用時間：（　　　　）秒

馬戲團裡有兩個小矮人，瞎了眼的矮子比另一個矮子更矮，馬戲團只需要一個矮子，馬戲團裡的矮人當然是越矮越好了。兩個矮人決定比誰的個子矮，個子高的就去自殺。可是，在約定比個子的前一天，瞎子矮人也就是那個矮的矮子已經在家裡自殺死了。在他家裡只發現木頭做的板凳和滿地的木屑，請問他為什麼自殺？

8‧沙漠裡的死人

難度指數：★★　　　　所用時間：（　　　　）秒　　　　答案見P.226

在沙漠深處躺著一個一絲不掛的死人，周圍散落著一堆行李，死者手裡拿著半根火柴。請發揮你的想像力，推測此人是怎麼死的？

9‧舞會現場

難度指數：★★★　　　　所用時間：（　　　　）秒　　　　答案見P.226

一群人開舞會，每人頭上都套著一個圈圈。圈圈只有紅、白兩色，紅的至少有一個。每個人都能看到其他人圈圈的顏色，卻看不到自己的。舞會主人先讓大家看看別人頭上套的是什麼圈圈，然後關燈，如果有人認為自己套的是紅圈圈，就打自己一個耳光。第一次關燈，沒有聲音。於是再開燈，大家再看一遍，關燈時仍然鴉雀無聲。一直到第三次關燈，才響起劈哩啪啦的打耳光聲音。請問有多少人頭上套著紅圈圈？

147

10 · 救人的方法

難度指數：★★　　　　所用時間：（　　　）秒　　　　答案見P.227

拿破崙在一次打獵的時候，看到一個落水男孩，一邊拼命掙扎，一邊高呼救命。這河面並不寬，但是拿破崙不會游泳。此時，他突然想到了一個辦法。你知道他是怎麼做的嗎？

11 · 吃雞蛋

難度指數：★★　　　　所用時間：（　　　）秒　　　　答案見P.227

盤裡有6顆雞蛋，6個女孩每人分到1顆，但盤裡還留著1顆，為什麼？

12 · 服從

難度指數：★　　　　所用時間：（　　　）秒　　　　答案見P.227

冬天，聰聰怕冷，到了屋裡也不肯脫帽。
可是他見了一個人後，就乖乖地脫下帽，
那個人是誰？

13·鴕鳥逃跑

難度指數：★★　　　　所用時間：（　　　　）秒　　　　答案見P.227

有一天動物園的管理員們發現鴕鳥從籠子裡跑出來了，於是開會討論，一致認為是籠子的高度過低，才導致鴕鳥從籠子裡跳了出來。所以他們決定將籠子的高度由原來的八公尺加高到十八公尺。誰知第二天，他們發現鴕鳥依舊能夠跑到外面來，所以他們又決定再將高度加高到二十八公尺。

然而，沒料到第三天居然又看到鴕鳥全跑到外面，於是管理員們大為緊張，決定一不做二不休，索性將籠子的高度加高到一百公尺：「嘿嘿，這下子看你還能不能跳出如來佛的神掌？」奇怪的是到了第四天，鴕鳥還是從籠子裡跑了出來，而且還在跟好朋友袋鼠聊天呢！「你們看，這些人會不會再繼續加高你們的籠子呢？」袋鼠問鴕鳥。「很難說。」接著鴕鳥又說了一句話，說明了牠們能逃出的原因。你知道鴕鳥是怎麼說的嗎？

14·槍法

難度指數：★★　　　　所用時間：（　　　　）秒　　　　答案見P.227

有一夥強盜，他們總共是三個人。有一天，來到一個酒吧，酒吧桌子的底座是四個角，中間用一根鐵管支撐，其中一個強盜對著一個桌面上有六個排成三排的酒瓶說：「我用三槍，就能把酒瓶全打掉。」另一個說，我只用兩槍。最後一個說，我只需要一槍。請問，第三個強盜所說的話，能做到嗎？

15・勝敗之間

難度指數：★　　　　所用時間：（　　　）秒　　　　答案見P.227

兩個美國人在中國下棋。他們兩人
勝負輸贏的次數都一樣，結果卻分
出了勝負，這是怎麼回事呢？

16・黑白旗

難度指數：★★★★　　　　所用時間：（　　　）秒　　　　答案見P.227

牢房裡關著3個人。因為玻璃很厚，所以3個人只能互相看見，卻不
能聽到對方說話的聲音。有一天，國王想特赦一人，命令在他們每
個人的背後各貼上一塊白旗或是黑旗，只讓他們知道旗的顏色不是
黑的就是白的。然後，國王宣佈：（1）誰能知道其他兩個犯人背
後是白旗或黑旗，就可以釋放誰。如果錯了，那就立刻處死。（2）
誰知道自己戴的是黑旗或是白旗，就釋放誰。如果錯了，那就立刻
處死。其實，國王給他們貼的都是黑旗。可是雙手被綁著，雖然三
個人互相看了幾眼，但是誰也不敢說話。不久後，犯人A用推理的
方法，認定自己後背貼的就是黑旗。於是，A被釋放了。你知道，A
是怎麼想的嗎？

17 · 偷懶的哨兵

難度指數：★★★★　　　所用時間：（　　　）秒　　　答案見P.228

有一個國家建造了一個正正方方的城堡，國王就住在裡面。為了守衛城堡，國王在城堡的四面各佈置了4個人，加起來的話，一共是12個人。一天，從住處所在的窗口往外看，不管從東南西北哪個窗戶往外看，都能看到3個堅守崗位的士兵。國王很高興。準備要要獎勵他們。但是，把全體哨兵集合起來一看，才發現少了4個人。你知道，哨兵是怎麼做的嗎？

18 · 警察過河

難度指數：★★★　　　所用時間：（　　　）秒　　　答案見P.228

有一次，三個名警察徒步走到一條河邊，他們必須過河，但沒有橋，他們又都不會游泳。這時，河上有兩個孩子在划一條小船。他們想幫助警察，可是，船太小了，只能載一名警察，如果再加上一個孩子就會把小船弄沈。但最後三名警察都順利到達了對岸，並把小船交還給孩子們。他們是怎樣過河的呢？

19‧池塘有幾桶水

難度指數：★★　　　　所用時間：（　　　）秒　　　　答案見P.228

古代有一個大名鼎鼎的老學者。一天，眾弟子陪著他到城外散步，老學者瞧著面前的一個水池，忽然心血來潮，問身邊一旁聰明弟子：「這水池裡共有幾桶水？」這個問題問得稀奇古怪。幾桶水？就像一座山有多少斤重一樣，誰能答得出？眾弟子個個面面相覷。老學者很不高興，便說：「你們回去思考三天。」

三天過去了，弟子中仍無人能解答得出這個問題。他乾脆寫一張布告，聲明誰能回答這個問題，就收誰做弟子——免得有人說他的弟子都是一幫庸才。布告貼出後的第三天，一個10歲模樣的男孩子，走進老學者的授課大殿，說他知道這個水池有幾桶水。弟子們一聽，覺得好笑，堪稱安邦治國的棟梁之才都答不出來，小孩子怎麼行？

老學者將那個問題講了一遍後，便示意一名弟子帶領小孩到池塘邊去看一下。不料，那孩子笑道：「不用去看了，這個問題太容易了。」他的眼睛眨了幾下，湊到老學者耳邊說了幾句話。

老學者聽得連連點頭，露出了讚許的笑容。

20・區分藥品

難度指數：★★★　　　所用時間：（　　　　）秒　　　　答案見P.228

一家藥店收到外地運來的某種藥品10瓶。每瓶裝藥丸500粒，每粒藥丸的限定重量為100毫克。藥劑師皮丹先生剛把藥瓶放上貨架，製藥廠的一封電報接踵而來。皮丹先生念了這份電報給藥店經理美斯麗小姐：「特急！所發藥品經檢查後方能出售。由於失誤，有一瓶藥丸每粒超重10毫克。請立即將分量有誤的那瓶藥退回。」皮丹先生很生氣：「倒楣極了，我只好從每瓶中取出1粒藥丸來稱一下，真是胡鬧。」皮丹先生剛要動手，美斯麗小姐攔住了他，「皮丹先生，請等一下，沒有必要稱十次，只需稱二、三次就夠了。」你知道怎麼稱嗎？

21・我媽在家

難度指數：★　　　　所用時間：（　　　　）秒　　　　答案見P.228

小孩在家門口玩，一人問：「你媽在家嗎？」小孩說：「在。」此人按門鈴，卻無人開門。小孩未撒謊，為何？

22・炒豆

難度指數：★　　　　所用時間：（　　　　）秒　　　　答案見P.228

一個人在炒一鍋豆子，豆子有兩種顏色，分別是紅色和綠色。當他炒完了，他就將一鍋豆子潑了出去，可是兩種顏色的豆子卻自動分開了，為什麼？

23・特製「彩畫」

難度指數：★　　　　　所用時間：（　　　　）秒　　　　答案見P.229

有一位朋友，送給Joke一幅特製的「彩畫」。可是到了第二天打開一看，裡面的人物竟然動了。而且，經Joke的操作可以做重複的動作。你知道朋友送給Joke的特製「彩畫」是一幅什麼樣的彩畫嗎？

24・飛來飛去的鳥

難度指數：★　　　　　所用時間：（　　　　）秒　　　　答案見P.229

樹上有5隻杜鵑，飛走了2隻杜鵑，又飛來了1隻。可是不管再怎麼數，樹上還是只有3隻杜鵑，為什麼？

25・卡車司機受傷

難度指數：★　　　　　所用時間：（　　　　）秒　　　　答案見P.229

一位卡車司機撞倒了一個摩托車騎士，結果卡車司機受了重傷，摩托車騎士卻沒事，為什麼？

26 · 神奇的盒子

| 難度指數：★★　　　　　所用時間：（　　　　　）秒 | 答案見P.229 |

狗媽媽買回來一個盒子，盒子裡面裝著一樣東西。小花狗一見，高興地說：「呀！原來盒子裡面裝的是小花狗。」小黑狗見了，卻說：「不對，盒子裡面裝的是小黑狗。」小白狗忙跑來一看，說：「你們都錯了，這是一隻小白狗。」牠們說得對不對？盒子裡到底裝的是什麼呢？

27 · 握手

| 難度指數：★★　　　　　所用時間：（　　　　　）秒 | 答案見P.229 |

兩間相連的空房內，取張普通的報紙鋪在地上，兩人站在這張報紙上，雖然離得很近，卻握不到對方的手。你知道這是怎麼回事嗎？

28 · 比大小

| 難度指數：★★★　　　　　所用時間：（　　　　　）秒 | 答案見P.229 |

在你視線的10公尺內掛著5個鐵圈。它們分別如下：

小張說：「左上角那個最大，或右下角那個最小。」你說，他說的對嗎？為什麼？

29 · 少了一隻角

難度指數：★　　　　所用時間：（　　　　）秒　　　　答案見P.229

農夫養10頭牛，但農夫的兒子，查來查去，
卻只有19隻角，為什麼？

30 · 小羊生病

難度指數：★★★　　　所用時間：（　　　　）秒　　　　答案見P.229

小羊生病了。羊媽媽到牛醫生那裡抓藥，牛醫生給了羊媽媽一包藥粉。

「這一包藥粉是70克，你每天給小羊吃5克。等這包藥粉吃完了，小羊的病就會好的。記住，每天吃5克，不能多也不能少。」牛醫生送羊媽媽出門，叮囑著說。羊媽媽到馬大伯那裡，想用馬大伯那台天平把藥粉分成5克一小包。如果能分成5克一小包，那麼每天餵小羊吃一小包就行了。可是，馬大伯那裡只有一個20克的砝碼，其餘的都被狐狸偷走了，這怎麼辦呢？用20克的砝碼，怎麼稱出5克藥粉呢？馬大伯想了想，說：「有辦法了。」 馬大伯想的辦法是什麼呢？

31 · 裝蛋糕

難度指數：★★★　　　所用時間：（　　　　）秒　　　　　答案見P.229

高爾基從小就是一個十分聰明的孩子。在童年時，他曾在一家食品店打過工。有一次，一個刁鑽古怪的顧客送來了一張奇怪的訂貨單，上面寫著：「訂做9個蛋糕，但要裝在4個盒子裡，而且每個盒子裡至少要裝3塊蛋糕。」老闆和大夥員工都傷透了腦筋，碰壞了好幾塊蛋糕，也沒有辦法照訂單上的要求裝好，眼看取貨時間就要到了，可是他們依然一籌莫展。在一旁打工的高爾基拿起那張訂貨單，認真讀了一遍，笑著對老闆說：「這有什麼難的？讓我來裝吧！」說完，他挑選了4個盒子，剛把蛋糕裝好，訂貨的顧客已經來到櫃檯前。這個顧客以挑剔的眼光仔細檢查一遍，什麼問題也沒有，就提著蛋糕走了。老闆終於鬆了一口氣，並且開始對聰明的高爾基刮目相看了。

你知道高爾基是怎樣分裝這9塊蛋糕的嗎？

32・借錢

難度指數：★★　　　所用時間：（　　　　）秒　　　答案見P.229

小慧逛街，路過一家咖啡廳。於是，她對一名從她身邊路過的陌生男士説：「先生，你能借給我1元嗎？我馬上就還給你。」她拿了1元，買完東西後馬上還給那位男士兩個5角。小慧的舉措有些奇怪，你能解釋是什麼意思嗎？

33・買醬油

難度指數：★★★　　　所用時間：（　　　　）秒　　　答案見P.229

婷婷與秀秀去商店買醬油。婷婷拿著一個5斤裝的油桶，秀秀拿著一個4斤裝的油桶。但是，婷婷的媽媽只讓婷婷買4斤，秀秀的媽媽只讓秀秀買3斤。到了商店，老闆一聽説她們倆要買的醬油斤數，就傷透了腦筋。因為老闆家的醬油桶是一個圓柱狀、容量有30斤的桶子，雖然賣出了8斤，但還有22斤呢！這時，老闆娘湊巧回家。她一聽説，馬上就想出了辦法。你知道，老闆娘是怎麼做的嗎？

34 · 會員卡

難度指數：★　　　　所用時間：（　　　）秒　　　　答案見P.229

小汪在書店買了一本價格19.8美元的小說，聽說辦會員卡以後買書能打折。於是，他跑到辦卡處要辦卡，店員告訴他只要消費50美元以上，才可以免費辦會員卡。於是，小汪回到展售處，對一個男子說：「我想辦一張會員卡。」又對一個女子說：「我想辦一張會員卡。」之後，跑到辦卡處。店員竟然給他辦了卡。小汪確實只花了19.8元買了一本書。但是，小汪也是依照正常的程序辦卡。你知道，小汪是怎麼做的嗎？

35 · 智者

難度指數：★　　　　所用時間：（　　　）秒　　　　答案見P.230

在家休息的智者，接到一個朋友的電話。對方想要在下下個星期的星期三拜訪他。但智者說：「那天上午，我要開會，下午1點要參加學生的婚禮，4：30要參加一個朋友的兄弟的葬禮，隨後是我姐姐表叔的80大壽，……所以那天我沒有時間接待您。」智者雖然聰明，但是他的話裡有一個地方不可信，所以可以判斷他的話有可能是謊言。你知道是什麼地方嗎？

36‧火車過隧道

難度指數：★★　　所用時間：（　　　　）秒　　答案見P.230

火車進站，上來一位媽媽還有一個漂亮的女兒，她們坐在兩個男乘客的對面。這兩個男乘客一個是甲，一個是乙。當火車進入隧道時，燈忽然熄了，車內一片漆黑。在這四個人中，忽然聽到「啵」的一聲，很明顯是親嘴的聲音，隨後便是「啪」的一聲，又彷彿是打巴掌的聲音。當火車開出隧道時，每個人的表情看不出什麼變化。好像若無其事的樣子，但是卻各有所思。母親想：「寶貝女兒真傀，親她一下，就給對方一個巴掌。可是這兩個男人，是誰幹的呢？」女兒想：「那個甲真不是東西。竟然親媽媽的臉，所以才被媽媽打了一個巴掌！」甲想：「真是沒臉見人了。這個乙真壞，趁火打劫，這下我就是跳進黃河也別想洗清了。」請問，事情的真相是怎樣的呢？

37‧爸爸輸了

難度指數：★★★★★　　所用時間：（　　　　）秒　　答案見P.230

11歲的明明在學校剛上了一堂自然課。回到家後，他就問爸爸：「爸爸！爸爸！你能把這個雞蛋立起來嗎？」明明指著手中拿著的那個雞蛋。「不能。」「爸爸，我能，你信不信啊？」「不相信。」爸爸苦思良久，終於回答說不相信。只見小明不慌不忙的就把雞蛋給立起來了。最後，爸爸認輸了。你知道，明明是怎麼做的嗎？

38・世故

難度指數：★★　　　　所用時間：（　　　　）秒　　　　答案見P.230

一個中文界研究筆劃的大師給一位著名數學家出了一道題：8－2＝9－0。數學家百思不得其解，要他說出一個答案，大師便搖搖頭。你知道答案嗎？

39・百發百中

難度指數：★　　　　所用時間：（　　　　）秒　　　　答案見P.230

有一名神槍手，瞄準了一名100公尺遠的人。人高2公尺，子彈始終是離地面1.5公尺高，筆直射過去的，可是此人卻安然無恙。毫無疑問，目標在射程以內，目標也始終未動，既沒有跑，也沒有躲。你知道為什麼嗎？

40・錯誤的來源

難度指數：★★★★★　　　　所用時間：（　　　　）秒　　　　答案見P.230

糊裡糊塗就會弄出很多錯誤，這一句話中就有4處錯誤，請問4處錯誤在什麼地方呢？

41・聚會

| 難度指數：★ | 所用時間：（　　　　　）秒 | 答案見P.230 |

有三位著名的作家，他們新成立了一個文學俱樂部，他們約定每月中旬左右的一個好天氣，必須聚會一次，討論有關俱樂部以後的活動。聚會的日期眼看就要到了。可是有一個問題很麻煩，現在正是6月份，作家A星期一不出門，作家B星期四不出門，作家C星期六不出門，而那天不是星期二，也不是星期三，更不是星期五，也不是星期日。請問，他們能聚會嗎？該如何聚呢？

42・怪人

| 難度指數：★★ | 所用時間：（　　　　　）秒 | 答案見P.230 |

在一座15層的住宅大樓中，設有電梯。住在15屋的A不知什麼原因，每當下樓的時候都乘電梯，而上樓的時候，幾乎不乘電梯。晚上，人們經常看到他在電梯最底層附近流連，直到都沒人的時候，他才一個人一步步地踩著樓梯上樓。你說，A這個人是不是有毛病呢？

43．鋼琴與手指

難度指數：★★　　　所用時間：（　　　　）秒　　　答案見P.230

有一位鋼琴家彈得一手好琴，這並不是因為他的手
指與別人有什麼不同。除了大拇指外，其
他四根手指的長度各不相同，其中最短
的還數小指。可是，在一場演奏會中，
有人說鋼琴家的無名指最長，而不是中
指，你說這是為什麼呢？

44．雙胞胎

難度指數：★★★★★　　　所用時間：（　　　　）秒　　　答案見P.231

有兩個女孩長得一模一樣。有一天，在學校登記游泳比賽時，老師
看到她們所填的資料一模一樣。同年同月同日生，父母的名字也是
一樣的。「妳們是雙胞胎嗎？」老師問。「不是。」兩個女孩異口
同聲地回答。老師感到奇怪，這是為什麼？你知道嗎？

45．我的腳印呢

難度指數：★　　　所用時間：（　　　　）秒　　　答案見P.231

有一個穿著泳裝的女人，她在鬆軟的沙灘上漫步，這一切雖然都很
正常，但是，你會發現她的身後竟然沒有腳印！這是為什麼？請你
猜猜看。

46・戒指

| 難度指數：★　　　　　所用時間：（　　　　）秒 | 答案見P.231 |

妻子：「糟糕，親愛的，你送給我的鑽石戒指，掉進紅茶裡去了。」 結果，戒指又平安回到妻子的手上，而且一點也沒有弄濕的痕跡。這是怎麼回事？

47・富翁與鄰居

| 難度指數：★　　　　　所用時間：（　　　　）秒 | 答案見P.231 |

某富翁的左右鄰居都養狗，一到晚上，這兩隻狗就叫個不停。無法忍受這種折磨的富翁，便主動出搬家費一百萬元，希望左右鄰居搬走。的確，兩個鄰居是連狗一起搬家了，但是一到夜晚，富翁還是能聽到完全相同的狗吠聲。這是為什麼？

48・這是什麼金屬

| 難度指數：★★★　　　　所用時間：（　　　　）秒 | 答案見P.231 |

有三個人拿著一塊金屬，第一個人說：「這不是鐵，這是錫。」第二個人說：「不對，是鐵不是錫。」第三人說：「這不是鐵也不是銅。」三人各執一詞，最後他們去問一位物理老師。老師聽了以後說：「你們之中，有一個人的兩個判斷都不對，有一個人的兩個判斷一對一錯，有一個人的兩個判斷都對。」三個人想了一會兒，終於明白這是一塊什麼金屬。現在你知道了嗎？

49‧唱片的一半

難度指數：★★★　　　　所用時間：（　　　　）秒　　　　答案見P.231

瓊斯問巴比：「妳那些西部田園音樂的唱片都還在嗎？」巴比回答說：「沒有了。我已經把一半唱片和一張唱片的一半送給了凱倫。然後，我又把剩下的一半唱片和一張唱片的一半送給了喬治。我現在只剩下一張唱片了。假如妳能說出我原來有幾張西部田園音樂的唱片，那麼這一張唱片就送給妳。」

瓊斯給弄糊塗了，因為她怎麼也弄不清折成兩半的唱片還有什麼用處。但是，她仔細思考了一下，突然喊了起來：「啊哈！我明白了！」

原來巴比一張唱片也沒有折過。她答出了這一道難題，於是巴比就把最後一張唱片送給了她。瓊斯到底有什麼訣竅呢？

50．三人遊戲

難度指數：★★★　　　所用時間：（　　　）秒　　　答案見P.231

A先生、B先生和C先生在一起玩遊戲，A先生用兩張小紙片，各寫一個數。這兩個數都是正整數，差數是1。他把紙片分別貼在B先生和C先生的額頭上，於是兩個人只能看見對方額頭上的數。A先生不斷問：「你們誰能猜到自己頭上的數呢？」B先生：「我猜不到。」C先生：「我也猜不到。」B先生：「我還是猜不到。」C先生：「我也猜不到。」B先生還是猜不到，C先生也猜不到。B先生與C先生已經三次猜不到了。可是，到了第四次，B先生喊起來：「我知道了！」C先生也喊道：「我也知道了！」

問：B先生與C先生頭上各是什麼數？

51．聰明的小慧

難度指數：★★　　　所用時間：（　　　）秒　　　答案見P.231

小花是乒乓球冠軍，小英是羽球冠軍。兩人和小慧的關係都很好。一天，小慧對同學說：「今天我打羽毛球、乒乓球勝了兩位冠軍。你信不信？」同學不信，但兩位冠軍卻承認這是事實。為什麼小慧能獲勝呢？

52・誰技高一籌

難度指數：★★　　　　所用時間：（　　　　）秒　　　　答案見P.231

有個很偏僻的小鎮，交通十分不便。鎮上只有兩家理髮店，每家只有一個理髮師。有一個人想要理髮。他先到鎮東面的理髮店去，推門一看，地上很髒，到處是頭髮。理髮師自己的頭髮理得很糟糕。毫無疑問，這個人離開了這家理髮店，向鎮西面的理髮店走去。來到店門口，隔著玻璃一看，真是天壤之別：室內清潔，地板很乾淨，理髮師的頭髮修剪得很好看。　照理來講，這個人應該進這家理髮店了，可是他卻沒有，相反，他回到東面的那家理髮店理髮了。你認為這個顧客聰明嗎？為什麼？

53・機密

難度指數：★★★★　　　所用時間：（　　　　）秒　　　　答案見P.231

有一天，有位拿籃子的德國農婦在過哨卡時受到盤查。哨兵翻遍籃子，見到的都是煮熟的雞蛋，毫無可疑之處，便無意識地拿起一顆拋向空中，然後又把它接住。誰知，卻意外地發現農婦的情緒非常緊張。哨兵們疑惑地看著雞蛋，反覆研究，終於發現了祕密。你知道哨兵們發現了什麼？

54・戒指失蹤案

難度指數：★★★　　　所用時間：（　　　　）秒　　　答案見P.232

英國貨船「柴契爾」號，首次遠航日本。清晨，貨船進入日本領海，船長大衛剛起床便去分配進港事宜，而將一枚鑽石戒指遺忘在船長室裡。

15分鐘以後，他回到船長室時，發現那枚戒指不見了。船長立即把當時正在值班的大副、水手、旗手和廚師找來盤問，然而這幾名船員都否認進過船長室。各人都聲稱自己當時不在現場。大副：「我因為摔壞了眼鏡，回到房間裡去換了一副，當時我在自己的房間裡。」水手：「當時我正忙著打撈救生圈。」旗手：「我把旗掛倒了，當時我正將旗子重新掛好。」廚師：「當時我正在修理電冰箱。」

「難道戒指飛了？」平時便愛好偵探故事的大衛，根據他們各自的陳述和相互作證的情況，略一思索，便找出了說謊者。事實證明，這個說謊者就是罪犯。你能猜出誰是罪犯嗎？

55・子貢賣菜

子貢挑著一擔菜到鎮上去賣。由於在路上耽擱了時間，到市場時買菜的人已經很少了，眼看要徒勞而返。就在此時，鎮上麵粉店的老闆喚住了他：「子貢，你的菜我全買下了。」「好啊！我可以便宜些賣給你。」子貢高興地說。「不必便宜。」老闆說，「不過，我不給你現金，用店裡的麵粉跟你換青菜，你看行嗎？」「那就更好了，我家正需要麵粉呢！」子貢說，「不知怎麼個換法？」「我可以給你優惠，一擔青菜換一擔麵粉。」店主說，「不過我有個條件，必須用你裝青菜的籃筐裝麵粉，而且不許在籃筐底上墊紙張、樹葉之類的東西。」這可真是個難題。儘管子貢的籃筐編紮得很密，裝稻穀之類，或許不會漏掉，但裝麵粉，走這麼遠的路，到家就非漏光不可。原來，麵粉店老闆聽說子貢很聰明，想出個難題來考考他。可是子貢並沒有被考倒，他真的用籃筐裝滿了麵粉，一點也沒漏地挑回家了。他是怎麼裝的呢？

56 · 李逵斷案

難度指數：★★　　　　所用時間：（　　　　　）秒　　　　答案見P.232

梁山好漢李逵當過幾天縣太爺。有一次審案，來的是兩個中年男子，他們為著一袋錢而爭執不下。賣醋的男子說，錢是他的，是另一個男子搶了他的錢。而另一個男子說，錢是他的，他知道裡面有幾兩幾錠。李逵一時拿不定主意，這時下面兩個便吵了起來。李逵沉思良久，終於想到了一個好辦法。於是，他對他們說：「把你們的錢給我拿過來。」然後，對另一個男子說：「大膽刁民，還不跪地求饒？」你知道，李逵想的是什麼辦法嗎？

57 · 捉螃蟹

難度指數：★★★　　　　所用時間：（　　　　　）秒　　　　答案見P.232

星期天，小明和爸爸騎著摩托車到農場張伯伯家做客。張伯伯是養殖專家，養了許多螃蟹。在參觀養殖場時，小明不僅看到了養殖螃蟹的各種設施，還聽張伯伯講了許多捉螃蟹的故事。

傍晚了，小明和爸爸要回家了。臨走前，張伯伯送給他們一簍子螃蟹。

天很快就黑了。走了一會兒，螃蟹簍子忽然從車上掉了下來，小明急忙叫爸爸停車。拎起簍子一看，簍子的蓋子掉了，螃蟹都爬出去了。他們連忙轉身去找，可是天黑，看不見螃蟹在哪兒。

小明和爸爸十分懊惱，但小明很快想了一個辦法，居然全部捉回了螃蟹。小明想的什麼辦法呢？

58 · 兩片瓜地

難度指數：★★　　　　　所用時間：（　　　　）秒　　　　　答案見P.232

一個農夫種了兩塊南瓜地，一塊在河的東邊，一塊在河的西邊。

一天，農夫把兩個兒子找來，吩咐道：「你們倆去看看兩處的南瓜長多大了。老大去河東邊，老二去河西邊。」於是兩個兒子立即去看。回來後，老大說：「河東邊的南瓜最大的約半個碗底大。」老二說：「河西邊的南瓜最大的有一個碗底大。」

10天後，農夫親自去看，只見兩塊地裡的南瓜都是一樣大。奇怪的是，河東邊的南瓜不是半個碗底大，而是一個碗底大；河西邊的南瓜正如老二所說的一個碗底大。

農夫氣沖沖地回來了，把其中的一個兒子訓了一頓，說這個兒子騙了他。你知道到底是哪個兒子說慌嗎？

59・華陀三兄弟

難度指數：★★★　　　所用時間：（　　　）秒　　　答案見P.232

有一次，在名醫華陀為關公療傷時，關公問華陀：「你們家兄弟三人都精於醫術，到底哪一位醫術最好呢？」華陀回答說：「大哥最好，二哥次之，我最差。」關公又問：「那麼為什麼你最出名呢？」關公聽完華陀的話後，連連點頭稱道：「你說得好極了。」你知道華陀是怎麼想的嗎？

60・兄弟過關卡

難度指數：★★★　　　所用時間：（　　　）秒　　　答案見P.232

相傳有個惡霸，在山間唯一的交通要道上，沒收五個關卡，並巧立名目對過路行人進行敲詐勒索。其中有這麼條規定：凡趕家畜者，每個關卡先扣其家畜的半數，然後退還一隻；如果所趕的家畜是單數，則多扣留半隻。

一天，有兄弟3人趕著5隻羊準備翻山到市集上去賣。當他們從過路行人那裡得知上述的規定後，都很生氣，又很著急。最後，聰明的大哥想了個辦法，向兩個弟弟囑咐了幾句，便揚鞭趕著羊順利地通過了5道關卡，結果一隻羊也沒有損失。他們是怎樣趕著羊通過關卡的呢？

61 · 大象出題

難度指數：★★★　　　　所用時間：（　　　　）秒　　　　　　答案見P.232

大象老師正在課堂上提問，他規定：回答問題
的學生必須在5秒鐘內作答。

第一個被叫起來答題的是河馬。

「樹上10隻鳥，被獵人開槍打死了一隻，
有幾隻活的？」大象説得很快。

「1隻也沒有了。因為……」

「不對！」大象很快地打斷了河馬的話，
又説：「再問一個問題：花盆裡有10隻蚯
蚓，被花匠挖斷了1隻，還剩幾隻活的？」

這次，河馬先想了3秒鐘，然後説：「還剩9隻
活的。」

「不對！」大象又飛快地做出了判斷。

「大象老師判錯了！」斑馬在課堂上説。

這兩道題大象判得究竟對不對呢？

62 · 這可能嗎

難度指數：★★　　　　所用時間：（　　　　）秒　　　　　　答案見P.233

陽光廣告公司請著名畫家雷登先生為本公司作畫。雷登先生畫的是
一幅輪船在海面上航行的畫面。突然，從他畫的船的窗子裡伸出了
一個人的臉。這件事可能是真的嗎？

63・小狐狸的詭計

| 難度指數：★★ | 所用時間：（　　　）秒 | 答案見P.233 |

大象老師對小狐狸感到非常傷腦筋，因為小狐狸太愛打賭，而且總是能贏。大象決定把這個學生交給黑熊。黑熊早就聽說小狐狸愛打賭，一見面就問小狐狸：「你都賭些什麼呢？」「什麼都賭！比如，我敢說你胸前有一大撮白毛。如果沒有，我情願輸你10元！」黑熊脫去外衣，露出全黑的毛，笑著說：「快拿錢來吧！你的大象老師還說你總能贏呢！」黑熊贏了小狐狸10元後，興沖沖地把這件事告訴了大象。沒想到大象聽了生氣地說：「別高興了！你贏的是我的錢，我得給小狐狸20元呢！」你知道這是怎麼回事嗎？

64・音樂家被殺

| 難度指數：★★★★ | 所用時間：（　　　）秒 | 答案見P.233 |

音樂家甲被殺，警方對所有證人錄口供。有一位朋友乙曾經和他吃過飯，之後甲就被殺。警方召見乙，乙說他和甲吃飯，還拍過照，將照片出示並稱此照片是從鏡子中拍的。照片所見是三點整，但乙的口供是九點整和他吃飯，但九點整甲正在演奏，故警方懷疑有詐。由照片背景所見，有一位待者從後面上前，所以特別叫他來問話。可是，這侍者什麼也記不得，他說每天太多這樣的人來吃飯，拍照更是平常事。警員沒辦法，忽然看見侍者的領帶夾。馬上明白乙是在說謊的。顯然他預先從鏡上的形象拍照，故意混淆使人相信照片的三點整就是現實的九點整。怎樣解釋照片的疑點？

65 · 金蟬脫殼

難度指數：★★★★★　　　所用時間：（　　　　）秒　　　　　答案見P.233

話說「水滸傳」中的快活林一章，武松被判充軍，在最危急時，一下子脫開枷鎖，殲滅敵人。以下有一個類似的案例。　「大盜雙狼」是灰狼和紅狼兩個大盜，因合夥作案所得的稱號。由於神探的窮追猛打，終於發現了他們倆的巢穴，並趁灰狼下樓之際拘捕了他。突然紅狼在遠方出現，為了追捕他，神探就將灰狼的右手用手銬銬在電燈柱上。之後神探追捕紅狼廿多分鐘後卻仍被他逃脫，忽然神探察覺到先前被捕的灰狼。灰狼不是被手銬銬著嗎？而看他的手腕卻沒有手銬的痕跡。一邊追一邊想的神探，始終未能明白灰狼何以這麼快便脫去手銬，難道他是武松的翻版？

66 · 自殺女子

難度指數：★★　　　所用時間：（　　　　）秒　　　　　答案見P.233

一名女子被人發現在一個房門內，用手槍朝腹部開槍自殺，失血而死。很奇怪，化驗結果，疑點很多。因為，女子腹部的子彈還留在體內，如果自己射自己，無論怎樣的距離都有限，子彈必會穿過自己的身體，故不可能還留在體內。但如果不是自殺，她不可能被殺後，反鎖在一個連窗戶都沒有的密室內。女子被發現時，手槍在她的身旁，房內沒有混亂和損毀的痕跡，僅僅是牆壁上有少許新製造的破損。周圍並沒有其他的指紋。其他部分都沒有問題，為何會這樣呢？究竟女子是不是自殺呢？請仔細推敲。

67・寺內盜賊

難度指數：★★★　　　　所用時間：（　　　　）秒　　　　答案見P.234

一間寺廟發生了劫案，有竊賊欲偷廟內的香油錢。不過，此時一個和尚發現正要阻止，竊賊拔出刀子刺傷和尚。這時驚動了寺中的其他和尚，見受傷和尚倒地，四周不見其他人，便蜂擁而上問個究竟。誰知道這名受傷的和尚又聾又啞，無法說出發生什麼事。當中最有智慧的主持，肯定地問了一句：「這個竊賊逃去什麼地方？」啞和尚很痛苦的用手指向袈裟，而後又翻開袈裟指一指。主持隨即會意，叫人往寺內去搜，結果，找到了竊賊並搜出凶器和錢箱。試問主持會意到什麼呢？又為何他可以明白啞和尚的意思呢？

68・盜鐘大盜

難度指數：★★★　　　　所用時間：（　　　　）秒　　　　答案見P.234

大盜雷爾有一天寄了一封密函給警察局，內容大致是說：「這個星期天，我要偷走本市最大、最有聲有色和最有價值的寶物。」警方於是大為緊張，特別對幾件城中的瑰寶加強保護。包括：20克拉紅綠大鑽石；古典聖母巨幅油畫；貝多芬第五交響樂譜真跡；古羅馬純黃金盾牌……等，到了這個星期天傍晚，以上的寶物毫無動靜，警方人員有個疑問，究竟大盜雷爾對什麼有興趣呢？市內最古老的教堂晚鐘敲響後，不久打鐘的老神父發覺這座古老大鐘不見了。他是在打完鐘離去後約五分鐘，才發現鐘已失竊，何以短短五分鐘的時間便可以偷去大鐘呢？真令人費解。

69‧湖邊命案

難度指數：★★　　　所用時間：（　　　　）秒　　　答案見P.234

在湖邊樹林旁的釣魚區發現一具屍首，死者是一名少女，背部被人殺了一刀致命。探員抵達現場，找到報案的人。探員問報案者：「請問你是如何發現死者的？」報案者回答：「當時我在湖邊釣魚，突然從湖水的倒影中見到身後有人影晃動，我便好奇地回頭望去，剛好看到一男子悄悄地把死者放在我身後不遠處，然後便轉身飛快逃跑。哼！他一定是殺了人再移屍到這裡，卻叫我惹上麻煩。」說完還忿忿不平。探員再問：「你當時看到那個男子的樣貌嗎？」報案者道：「當時事出突然，我也沒有清楚看到那個男子的樣貌，但從背影看來他應該是一個身材削瘦的人。」探員道：「到底你是如何殺死這少婦，再佈下這個移屍假局。還不老實地招來！」聰明的讀者，你知道探員是如何識破報案者的謊話呢？

70‧郵差疑犯

難度指數：★★★　　　所用時間：（　　　　）秒　　　答案見P.234

富商蔣先生先後收到數封沒有貼上郵票的恐嚇信，於是報了警。警方派了密探在蔣宅門前嚴密地監視著。這一天，探員拘捕了一名可疑男子，並且發現他所投入蔣宅信箱的信件是一封恐嚇信。信中大意和以前內容一樣，這次還加了一項，要求勒索一百萬美元。信封上的指紋完全屬於該名可疑男子，但經過警方盤問後，發覺這名男子不是真正的勒索者，究竟他憑什麼洗脫了嫌疑？（事實上，他就是那個真正的勒索者，好傷腦筋吧？）

71・死因蹺蹺

難度指數：★★　　　　　所用時間：（　　　）秒　　　　　答案見P.234

謝先生和太太離了婚，兩歲兒子的撫養權由謝太太獲得。不幸，事過兩個月，謝先生因車禍而傷重垂危，在醫院急診室急救。謝太太抱著兒子趕到醫院探望丈夫。由於謝先生傷勢嚴重，當晚謝太太、兒子和謝先生的母親，都在病床旁邊陪伴著昏迷的謝先生。謝先生整夜都沒有醒過來，在旁陪伴的三人都睡著了，之後一宿無話。可是，第二天謝先生被發現已經死去，死因是被人拔去氧氣管。警方覺得事有可疑，最微妙的是謝先生曾買下了鉅額保險，連太太、母親都不知道，而這保險金受益人是他兩歲的兒子。究竟誰是凶手呢？劇情看來十分曲折。

72・低級殺手

難度指數：★★　　　　　所用時間：（　　　）秒　　　　　答案見P.234

商人甲為了除去生意對手乙，特別雇用了殺手，並說明在與商人乙談生意時，可以趁機放冷槍取其性命。商人乙最大的特徵是常穿深紅色西裝出席各種場合。經過商人甲的精心部署，某日下午，兩人在一間五星級酒店房內會面，談一筆數目龐大的生意。殺手早已在附近的高樓中擺好了無聲長槍，瞄準器內看到穿深紅西裝的乙坐在左方，穿黑色西裝的甲坐在右方。正想取乙的性命之際，瞄準器所見，甲乙二人突有爭執，而且有所糾纏。殺手冷靜地在移動目標，然後射擊開槍。當他以為任務完成之際，他所殺的竟是甲，怎麼會這樣？他明明是殺了乙啊！究竟殺手在什麼地方出了錯？

73・燒香拜佛

難度指數：★★★　　　所用時間：（　　　　）秒　　　　　答案見P.235

某信徒十分虔誠，每逢初一、十五都去觀音廟拜觀音。信徒的義子早就想要害死她來謀取她的財產，於是，想出一條毒計，將毒液滲入她所攜帶的其中一支香上。可是經過好幾次，信徒仍沒用到這支香，義子著急之餘只好靜待「佳音」。這個不尋常的初一，信徒依例一早到了觀音廟，由於半途下雨，她的香都滲了濕氣。這天信徒心情好，一下子添了很多香油錢，廟祝高興地過來幫她點香。信徒這次拿出來是「有毒」的粗香，好不容易才點著了它，不過更恐怖的是，廟祝七孔流血當場倒斃。信徒吃驚地奔出廟堂。為何，只有廟祝中毒，信徒卻安然無事呢？

74・口吃被害者

難度指數：★★　　　　所用時間：（　　　　）秒　　　　　答案見P.235

陳先生一向有口吃的習慣，他工作非常勤奮。這天，陳太太接到一個來自辦公室打來的電話錄音。陳太太聽完，焦急得很，知道先生一定發生事情了，馬上報了警。事後，證實陳先生被人用刀刺死，電話就是陳先生死前打來的。陳太太和警方一起再細聽答錄機的內容：「太太……，我我遇到了一一個仇仇……人，我我我知道他他的電話話號……碼，就是是是八八八八四四四……四，啊！……（跌倒之聲）」陳太太道：「唉！真可惜，電話號碼僅說了兩個字，還有六個呢……」的確，警長憑八和四這兩個號碼查了老半天，並不能找到凶手的有關線索。忽然，警長知道一件事，全然想通了，並馬上找到凶手。線索難道在電話答錄機內？……

75・飛人

難度指數：★★　　　所用時間：（　　　）秒　　　答案見P.235

三歲的小寶在一夜之間莫名其妙地失蹤了。只有客廳的一扇窗子是忘記關上的，可是三十五層高的大廈，小寶家在三十三樓，他怎樣「飛」得出去？事發一天後，小寶在一間被人棄置的村屋裡被發現。由於孩子年紀很小，可以向警方提供的資料有限，只說被一個會飛的、穿長袍的魔鬼抱走，之後只說肚子餓！綜觀環境，也只有鬼魅才可以飛得出去。又過數天後，一封勒索信才姍姍來遲，說要贖金多少，當然小寶在信寄到前，已找回了。這證明是人為吧！究竟歹徒用什麼方法擄走小寶？記住，不可能半夜用直升機的，會吵醒人呢！

76・致命雪茄

難度指數：★★★　　　所用時間：（　　　）秒　　　答案見P.235

大導演刻意去找A太太，跟她說撫卹金的事。因為A先生在一週前意外身亡，死因是從高空墜落地面，導致頸骨折斷。這危險動作是大導演命令A先生做的。這擺明是陷害！大導演從自己的口袋裡拿出一支雪茄來，點燃後深深地吸吐，還在一旁說風涼話。A太太已經沒有興趣與他再爭論，並且還下逐客令。沒多久，有人發現大導演在自己的車子駕駛座上毒發身亡。口中還叼著他自己的雪茄。警方查過雪茄並沒有毒，並且查過他在A太太住處並沒喝過任何東西。但很明顯是A太太下的毒手啊！究竟A太太怎樣下毒？提示：留意大導演自己帶來的雪茄。

77 · 郵票盜賊

難度指數：★★★　　　　所用時間：（　　　）秒　　　　答案見P.235

小高與小江將郵票展覽中價值連城的宮廷郵票偷去，離開時由小江帶著郵票，二人分開逃跑。兩天後，小高去找小江，商量將郵票變賣後分錢。小江說：「現在風聲正緊，我把郵票收藏在祕密的地方。過些日子，我們再取出變賣吧！」但小高認為這是小江想獨吞郵票的詭計，便不肯答應。最後，小江說：「這樣吧！郵票由你保管，等風聲過後我再來找你，這樣你總可以放心了吧！」於是小高同意小江這個建議。小江取出一把鑰匙，對小高說：「我把郵票收藏在聖經第八十五頁及八十六頁之間，這本聖經我存放在距離這裡四條街的郵局315信箱。這是信箱鑰匙，你去拿吧！晚點我再與你聯絡。」小高拿了鑰匙便匆匆跑去郵局，走到半路，他停下來，低聲罵道：「王八蛋，竟敢騙我？」便跑回去找小江。但小江已逃之夭夭。聰明的讀者，究竟小江如何欺騙小高？小高是如何洞悉小江的謊言呢？

78 · 鴻門宴

難度指數：★★★　　　　所用時間：（　　　　）秒　　　　答案見P.236

吳律師開車載著心愛的小狗赴宴，邀請他的是中東富商阿里達。吳律師抵達阿里達的豪宅，知道他不喜歡小動物，所以索性留小狗在車裡。吳律師早知阿里達神色有異，必定不懷好意，所以只想求脫身之計。當第一道菜上了，大家吃起來，還沒有可疑。可是第二道菜是豬蹄，阿里達停手不吃，吳律師暗想這豬蹄可能有毒。但阿里達不吃的理由，亦很充分，因他是回教徒，不能吃豬肉，所以不吃。吳律師見他解釋得頭頭是道，便硬著頭皮吃，結果馬上中毒身亡。如果你是吳律師，你如何肯定豬蹄有問題？並想出兩個脫身的辦法來？

79・殺手是誰

難度指數：★★★　　　所用時間：（　　　　）秒　　　答案見P.236

收藏家克里爾被殺，不過他在臨終之時，用自己的血寫下了一行字，提示凶手是誰。這行字寫著：「小心好好是殺我的凶手」。探長看了這句話，不禁莫名其妙。事後，抓了三個當晚和克里爾接觸過的人。第一個叫周好人，他和克里爾見面時間最早，而且是最早離開的一個，只因他名字有個「好」字，才被懷疑。第二個是瑪麗，她美麗又擅於交際。克里爾正在追求她；當晚她和死者相處時間最長，嫌疑最大。第三個是老友吳浩景，他嫌疑極小，無殺人動機，和死者屬生死之交，只因他平常是十分好的「好」人才被懷疑。你能猜到誰是殺人凶手嗎？你憑什麼這樣斷定此人是凶手呢？

80・空罐頭

難度指數：★★★★★　　　所用時間：（　　　　）秒　　　答案見P.236

有兩個流氓住在一間公寓裡。在某個晚上，他們的鄰居聽到有激烈的爭吵和打鬥聲，所以便打電話報警。當警員到達現場時，發現其中一名流氓傷重死亡，初步估計致死原因是頭部被硬物襲擊致死。警員在屋內搜查，但並無發現任何可作凶器的物件，只有一個空罐頭。警員審問了一名流氓凶器放在哪裡，但他微笑不語，毫不理會警員的審問。究竟凶手是用什麼凶器打死死者的呢？

81・螞蟻是證據

難度指數：★★　　　　所用時間：（　　　　）秒　　　　答案見P.236

在頭等病房有一名男病患被人用刀殺死，警察接獲報案到現場調查，發現了一把沾滿鮮血的小刀棄置在病房外的草地上，小刀的刀柄上佈滿了螞蟻。經過深入調查後，有三名嫌疑犯。他們是住在二號房的胃病患者，住在三號房的心臟病患者及住在五號房的糖尿病患者。凶手究竟是哪個病患呢？

82・實驗室的命案

難度指數：★★★　　　　所用時間：（　　　　）秒　　　　答案見P.236

著名生物學家斯克爾工作十分繁忙，所以聘請了一名臨時女傭替他料理家務。有一天，當女傭到斯克爾家裡時，發現他死在工作室的地板上，於是立即報警。當警方人員到達現場時，發現工作室裡有一個鐵籠，裡面有十多隻跑來跑去的白老鼠，書桌上有一封遺書。此外，還有一個實驗所用的石油氣罐，經查驗後發現石油氣罐已消耗殆盡。而斯克爾的屍體經初步證實是死於石油氣中毒，表面證供似乎顯示斯克爾是開石油氣自殺。但經過深入調查後，警方最後判斷斯克爾是在別處被殺害，然後被人移屍到工作室，假裝自殺的模樣。究竟警方為什麼有此判斷呢？

83 · 狂風巨浪的晚上

難度指數：★★　　　　所用時間：（　　　　）秒　　　　答案見P.236

在一個狂風巨浪的晚上，一艘客輪正在海上航行，客輪因風浪而搖晃劇烈。在頭等客艙內有一名律師，他曾在晚上八時左右到甲板乘涼，十分鐘後他返回房間，卻發覺放在保險箱的珠寶不翼而飛，所以立即報警。不久，警員上船調查。當警員到船艙逐一搜查時，看見住在律師隔壁的客艙有一名男子正在寫作，這名男子自稱是作家，他正在為一本雜誌趕寫稿件，警員發現書桌放有一疊稿紙，稿紙上寫滿了整齊的字。警員詢問他案發時正在做什麼？這名男子表示由晚上七時開始一直在寫稿。警員立即知道他在說謊，懷疑他與珠寶竊案有關。警員根據什麼線索，知道這名作家在說謊呢？

84 · 煤氣爆炸

難度指數：★★★★　　　所用時間：（　　　　）秒　　　　答案見P.237

一個寒冷的夜晚，有一間房屋裡突然發生爆炸，並且著火燃燒，消防員獲報立即趕往現場，火勢迅速被撲滅。在火場中發現一具燒焦的屍體，經法醫詳細查驗後，證實死者臨死前曾吞食安眠藥。警方初步估計死者可能在睡前吞食安眠藥，不料，房中的煤氣暖爐竟然發生煤氣外洩，因不明火種而引起爆炸，所以這個人應該是死於意外。但偵探比奇則認為死因有可疑之處，據他調查所得，死者的外甥在死者生前代他買了鉅額保險，受益人是死者的外甥。外甥被邀請到警署協助調查，他表示在發生爆炸時，他正在公司加班，同事可以做證。偵探比奇返回爆炸現場，希望能夠找尋到一些蛛絲馬跡。當他看到房間中的電話及煤氣暖爐時，靈機一動，他終於想到凶手的作案手法了。究竟凶手是怎樣殺死死者的呢？

85・一語道破

難度指數：★★★　　所用時間：（　　　）秒　　　　答案見P.237

富商家中被人偷竊，警方接報立即趕往現場調查。後來在附近逮捕了兩名可疑人物，將他們帶往警署問話。其中一名是遊客，他向警員出示旅遊證件，以洗脫嫌疑。另一名是聾啞人士，他不停地用手比畫，嘴裡發出呀呀聲，警員不懂手語，無法查問。其中一名警員靜悄悄地向警長提議邀請手語翻譯員前來協助調查，但警長示意不需要。與此同時，他說了一句話，就立即知道誰是小偷了。究竟警長說了一句什麼話呢？

86・高爾夫球

難度指數：★★★★★　　所用時間：（　　　）秒　　　　答案見P.237

郭先生熱愛打高爾夫球，每到週末，他都會去打高爾夫球，風雨無阻。這個週末由於下雨，所以沒有人打高爾夫球，只有郭先生獨自在高爾夫球場練習打球。忽然一聲巨響，郭先生倒地死在球場上，身邊只有一支高爾夫球桿。警員到場調查，發現郭先生是被炸彈炸死的。據目擊者所言，郭先生獨自在練習打球，四周都非常空曠，並無任何行跡可疑的人物。究竟郭先生是如何被炸死的呢？

87 · 假證

難度指數：★★★★　　　所用時間：（　　　）秒　　　　　答案見P.237

一個寒冬夜晚，一名獨居老人被刺死於一間租用的房間內；屍首於兩天後才被發現。現場有搜刮痕跡，毫無疑問是一宗劫殺案。當警員到達現場時，房內的煤氣爐仍在燃燒，電燈仍然開著。警員感到酷熱難耐便打開窗子，見到距離三十公尺處是對面的房子，窗戶正面對凶案現場。警員便走到對面問有沒有人知道凶案的發生。剛好開門的正是住在凶案房子對面的房客，該房客表示案發當晚很冷，他很早便上床休息，但在上床前無意中看到對面的老人好像正與一個金頭髮、戴眼鏡和蓄有小鬍子的人在爭吵，但自己無意去管人家閒事，所以倒頭就睡，至於凶案是如何發生，便不得而知了。警員抄下房客的口供便說：「先生，你知道作假口供是犯法的嗎？對面的凶案與你有什麼關係，你為什麼要作假口供？」聰明的讀者，你知道探員如何識破口供是假的嗎？

88 · 酒會殺機

難度指數：★★★　　　所用時間：（　　　）秒　　　　　答案見P.237

殺手約瑟奉命在一私人酒會上暗殺政治人物萊蒙。約瑟假冒賓客混進會場。他立刻視察四周是否有監視器等設備，當他發現全場沒有監視器時，便放心地混在客人當中靜待時機。酒會開始，當主人致完歡迎辭，舉杯與嘉賓敬酒時，約瑟趁機用無聲手槍將萊蒙擊斃。現場陷入一片混亂，約瑟趁亂，便放下酒杯匆匆離開現場。兩天後，警員找到約瑟，在略作口供後便立即把他拘捕，案件也迅速偵破。聰明的讀者，你知道探員為什麼能夠迅速抓到凶手嗎？

89 · 1001號

難度指數：★★★　　　所用時間：（　　　　）秒　　　答案見P.237

富翁李有財的五歲兒子被人綁票，匪徒以匿名信投到李家，指定李有財準備二千張舊的千元鈔票，以郵寄方式寄往「通河道1001號」。信中註明李有財不能報警，否則立刻撕票。李有財暗中通知警方，並按照指示將錢以郵包寄出。兩天後，李有財的兒子被發現在通河道街上徘徊，警員將小孩帶回李家；小孩對被綁之事渾然不知。警員再迅速趕到通河道1001號調查，卻發現通河道只有1000號，並沒有1001號。翌日，李有財收到被退件的郵包，打開一看，郵包內是一疊舊報紙。聰明的讀者，綁匪是如何取得贖款呢？

90 · 小偷的腳印

難度指數：★★　　　所用時間：（　　　　）秒　　　答案見P.237

休斯灣半島是個有名的避寒勝地。當地一月的時候，早晚都十分寒冷，常常會下霜。接連幾天都是晴天，一天傍晚，當畫家回到自己的別墅時，卻發現他的畫被人偷了。犯人似乎是從靠近院子的那個窗子闖入的，在微濕的泥地上還留有他的足跡。他是穿著膠底的鞋子，鞋跟的鋸齒狀花紋還很清楚地留在地上。而這個小偷究竟是何時闖入的呢？昨天早上？昨天半夜？今天早晨？

91・飛機險事

難度指數：★★　　　　所用時間：（　　　）秒　　　　答案見P.237

從倫敦飛往莫斯科的869客機，起飛後半小時，控制室接到恐怖分子的恐嚇電話，聲稱在機艙內安裝了一枚炸彈。這枚炸彈離地十分鐘後，便會自動開啟，一旦高度下降到二千公尺，由於氣壓的變化，即會自動爆炸。目前，飛機是在一萬二千尺的高空飛行，倘若下降到二千尺，炸彈即會爆炸，因此，飛機根本無法著陸。當機長知道這個消息後，不但沒有驚惶失措，還從容不迫地向南方飛行。

當飛機接近某個機場後，高度由八千、六千、五千、四千、三千、……逐漸往下降，最後終於安全著陸了。經過檢查結果，這枚特殊的炸彈是安裝在機翼部分。他們進行實驗，炸彈果然可以在二千公尺的高空爆炸。究竟飛機為什麼可以安全著陸呢？

92・斷崖邊緣

難度指數：★★　　　　所用時間：（　　　）秒　　　　答案見P.238

警方獲得情報，知道兒童命案的嫌犯躲在神女峰的別墅，但卻晚了一步，讓他逃離了別墅。根據現場環境觀察，嫌犯似乎是以滑雪板逃走的，在斜坡上還留下滑雪板的痕跡。奇怪的是，這個痕跡到了深谷的斷崖邊就不見了。而下面是幾百公尺高的斷崖絕壁，即使是任何滑雪高手，亦難以順利跳到谷底，而且有可能摔死。然而，這名嫌犯確實是滑著雪從山谷逃走了。究竟嫌犯是怎樣逃走的呢？

93‧少女之死

難度指數：★★★　　　所用時間：（　　　　）秒　　　答案見P.238

職業殺手接獲命令前往刺殺一位女子，附帶條件是現場不能留下任何疑點。殺手於晚上潛入女子家中，趁她在熟睡中將她勒死；然後把屍首吊在橫梁下，雙腳離地五十公分，又在屍首下方橫放一張圓凳，佈置成死者上吊自殺的樣子。由於整個過程他都是戴著手套進行，所以現場並沒有留下任何指紋或痕跡，最後，他滿意地離開現場。次日早晨，凶案被發現，經過警員仔細地勘察檢視後，得出結論，寫在報告上：「這是一宗謀殺案。」 聰明的讀者，殺手在什麼地方出了錯誤，而讓警員識破這案件是謀殺案呢？

94‧郵輪上

難度指數：★★★★　　　所用時間：（　　　　）秒　　　答案見P.238

富商馬大文被發現伏屍於豪華郵輪的甲板上。船長致電報警。探員來到船上，向全船乘客及員工做出調查，結果發現當中最可疑的及最有動機的只有兩個人。一個是賭徒小吳，他昨天晚上與馬大文及兩名賓客賭錢，小吳輸了很多錢，而且還被馬大文嘲笑了一番，他是有可能懷恨在心而把馬大文殺害的。另一個是馬大文的侄兒馬小帥，由於馬大文沒有妻子、兒女，馬小帥便是他數億元家產的唯一繼承人；據聞馬小帥平日揮霍無度，欠下不少債款。他也是有可能為了謀奪叔父的家產而把馬大文殺害的。偵緝隊長看完調查員的報告，再到凶案現場視察一會兒，便對身旁助手說：「我相信他便是最有嫌疑的凶手了，快去把他帶來問話……」 聰明的讀者，偵緝隊長認為誰最有嫌疑呢？他為什麼會這樣懷疑呢？

95．殺人償命

難度指數：★★★★　　　所用時間：（　　　　）秒　　　　答案見P.238

古時候，一個身在異地的山東書吏，帶著兩個僕人回家鄉探親。路上遇見一個少婦，書吏覺得路途寂寞，便找婦人聊天，得知婦人是同鄉，此去婆家探親。又是幾回寒暄，不知不覺中便成了熟人。天色漸晚，婦人正急於找不到投宿的地方。正巧書吏在此有一佃戶，婦人也就跟著書吏到了他的佃戶家。半夜，兩個僕人一起密謀要偷書吏的錢財包裹，就對佃戶說：「我們先回去了！」佃戶信了，後來聽到書吏房裡有很大的聲音，急忙起身點起蠟燭去看，書吏和少婦都被強盜所殺。血泊之中，佃戶找到了他們家的割草刀。幾天以後，婦人的家人來找她，找不到，就報了官。在官府面前，佃戶不得不如實反映情況。眾人都懷疑是兩個僕人殺的。縣官到現場檢查的時候，忽然聽到隔壁有人說：「我恨那天夜裡沒有殺死妳！」縣官看了看凶器，叫人把隔壁的人抓過來。沒想到說話的人卻是佃戶的女兒和與她私通的鄰居的兒子。他們一男一女跪在縣官面前，縣官指著那個男子說：「你如實招供！」男子嚇得面如土色，只得招供。請問：縣官憑什麼說他就是罪犯？

96‧監守自盜

難度指數：★★★★　　　所用時間：（　　　　）秒　　　　答案見P.238

當夜總會的侍者上班的時候，聽到頂樓傳來了呼叫聲。 他奔到頂樓，發現管理員腰部綁了一根繩子吊在頂梁上。管理員對侍者說：「快點把我放下來，去叫警察，我們被搶劫了！」管理員把經過情形告訴了警察，昨夜停止營業以後，進來兩個強盜把錢全搶去了。然後把我推到頂樓，用繩子將我吊在梁上。警察對此深信不疑，因為頂樓房裡空無一人，他無法把自己吊在那麼高的梁上，那裡也沒有墊腳之物。有一部梯子曾被這夥盜賊用過，但它卻放在門外。然而，沒過幾個星期，管理員因偷盜而被抓了起來。你能否說明一下，沒有任何人的幫助，管理員是怎樣把自己吊在半空中的？

97．難斷的官司

難度指數：★★★★　　　所用時間：（　　　　）秒　　　　　　答案見P.238

古希臘有個著名的詭辯學者，叫普洛太哥拉斯。有一次，他收了一個很有才華的學生叫愛瓦梯爾，兩個人簽訂了一份合同。合同上寫明，普洛太哥拉斯向愛瓦梯爾傳授法律知識，而愛瓦梯爾需分兩次付清學費：第一次，是在開始授課的時候。第二次，則在結業之後，愛瓦梯爾第一次出庭打官司打贏了的時候。

愛瓦梯爾繳了第一次學費，便孜孜不倦地向老師學習法律，學業成績十分出色。幾年以後，他結業了，但是過了很長時間，總不繳第二次的學費。普洛太哥拉斯等了再等，最後等火了，要到法庭去告愛瓦梯爾。愛瓦梯爾卻對普洛太哥拉斯說：「只要你到法庭告我，我就可以不給你錢了，因為如果我官司打贏了，依照法庭的判決，我當然就不會把錢給輸了的人；如果我官司打敗了，依照我們的合同，由於第一次出庭敗訴，我也不能把錢給你。因此，不論我在這場官司中打輸還是打贏，我都不可能把錢給你，你還是不要起訴吧！」

普洛太哥拉斯聽後，卻有自己的打算，他說：「只要我和你一打官司，你就一定要把第二次學費付給我。因為，如果我這次官司打勝了，依照法律的判決，你理所當然地要付學費給我；如果我官司打敗了，你當然也要付學費給我，我們當初的合同上就是這樣寫的。所以，不論官司勝訴、敗訴，你總要向我繳交第二次的學費。」

兩個人都帶著必勝的信心走進了法庭。

這裡有一個十分著名的法官，許多複雜、疑難的案子，都被他斷得乾淨、俐落、令人信服。你知道法官怎樣判決，才能使愛瓦梯爾不僅繳出學費，而且還繳得心服口服嗎？

98‧飛機失事

難度指數：★★　　　　所用時間：（　　　）秒　　　　答案見P.239

一架客機失事了，發生嚴重的爆炸，工作人員在清理飛機殘骸時，卻沒有發現任何一名受傷的乘客，請問為什麼？

99‧畏罪自殺

難度指數：★★★　　　　所用時間：（　　　）秒　　　　答案見P.239

聯邦密探正調查吉爾有間諜的行為。在調查期間，警方發現吉爾自殺身亡，有畏罪之嫌。但生前他堅稱自己不是間諜，所以至今還未定罪。吉爾死在他的寓所內，由於他愛好齊整、有潔癖，家中井井有條，一塵不染。他死在床上，安然而又有條不紊的蓋上一張床單。床頭是半杯牛奶和一個八十粒裝的空安眠藥瓶。聯邦密探也曾檢驗過現場，發現並無半點可疑之處，只是覺得他沒理由在定罪之前自殺，這等於「認」了罪。終於一個微小的破綻使聯邦密探恍然大悟，吉爾被殺的可能性高於自殺。你能找到破綻嗎？

100·證據在哪裡

難度指數：★★★　　　　所用時間：（　　　　）秒　　　　答案見P.239

在某空軍訓練基地附近，基地的部長在某天中午被人殺死在屋裡。
因為這一天是星期日，基地的工作人員基本上都不在，整座單身宿
舍裡只有包括部長在內的三個人，另兩個是場勤A和場勤B。保衛處
長到了場勤B那兒，問：「今天中午你在哪兒？」「我在看電視。」
「聽到部長房裡有什麼可疑動靜嗎？」「沒有，一點也沒有，因為電
視裡有我喜歡的節目，我看得入迷，並且那裡正好有架巡邏機很討
厭地在樓頂上盤旋。」

「你說謊，罪犯就是你！」保衛處長一下子識破了他。請問，到底
是根據什麼呢？

Think-it Game

思維
遊戲

V 解答

☆ 機智遊戲解答 ☆

1・如何安全擺渡

答案：先載兩個食人族，再拉回一個食人族。再運一個食人族與一個和尚，把和尚放下，拉回兩個食人族。再去對岸，把兩個和尚拉過來。最後，再拉食人族。

2・你需要問幾個問題

答案：也許，聰明的你只要問兩個問題就夠了。因為關鍵就在於測出哪位是不說實話的人，或哪位是說實話的人。所以，你隨便問一個人：「你是衛兵嗎？」或者問：「這兩道門有一道門是活門，有一道門是死門，對不對？」如果他是誠實的人，答案必定是肯定的；否則就是否定的。然後，接下來的問題是：哪一道門是活門？你將輕易過關，等著美女迎接你。

3・強盜與富翁

答案：富翁說：「你一定是把我拿去餵老虎。」強盜聽了左右為難，因為如果真的把他餵老虎，那麼他說的話就成了真話，而說真話的應該是槍斃；但是如果要槍斃的話，他說的話又成了假話了，而說假話的人是應該餵老虎。

4・大蛇和小蛇

答案：一休應該從瓶子裡隨便抓一條蛇出來，然後假裝被咬到，立刻把蛇扔到地上，蛇會馬上溜得無影無蹤。這時，一休就可以對惡魔說：「真抱歉，不過沒關係，我們看看瓶子裡還有什麼，不就知道我剛才抓到的是大蛇還是小蛇嗎？如果留在瓶子裡的是小蛇，那麼我剛才抓住的一定是大蛇。」當然，結果一看是大蛇，那麼抓到的就是小蛇了。那麼，聰聰就得救了。

5・一群特殊的人

答案：對面的人彼此協助，互相幫助夾菜餵食，結果大家都吃得很盡興。

6・訓貓

答案：琳達應該把小玩具往後扔。這樣貓撿回玩具後還得回頭追趕她。

7 · 二老婆
答案：屁股先進來。

8 · 算命
答案：他已經問了瞎子兩句話了，已經沒錢算命了。瞎子不會再告訴他了，除非他再給錢。

9 · 分桔子
答案：四個女孩分別：甲是C的妹妹，乙是D的妹妹，丙是A的妹妹，丁是B的妹妹。

10 · 餵牛
答案：叔叔把一些把品質差的草放得高高的，但是牛勉強能夠吃得到。於是每次老牛吃草的時候，牠總會先吃掉高處的。因為牠覺得放在高處的總比放在低處的要好。

11 · 多少隻動物
答案：爺爺只養了三隻動物：一隻狗、一隻貓和一隻鸚鵡。除了兩隻以外所有的都是狗，除了兩隻以外所有的都是貓，除了兩隻以外所有的都是鸚鵡。

12 · 模仿
答案：不能模仿你眨眼。

13 · 奇怪的東西
答案：海水。

14 · 為什麼鳥不飛
答案：不在同一棵樹上。

15 · 前後車相距
答案：相隔120公里。因為不管兩列火車在哪裡相遇，在相遇的前一小時，它們之間的距離應是等於兩列車的時速之和。

16 · 警察為什麼跑
答案：想快點抓住他。

17 · 得來不易
答案：因為法官本來是想要對被告人無罪釋放的。

18 · 車進隧道
答案：兩輛火車沒有在同一個時間進入隧道。

19 · 裝蘋果
答案：把蘋果分成5等份，裝進5個袋子。再把其中一個袋子連蘋果裝進

剩下的那個袋子。這樣，不就成了嗎？

20・聰明的律師
答案：離婚是兩個人的事，必須雙方達成一致協定。照此看來，妻子提出離婚，丈夫一定不會接受。丈夫提出離婚，妻子也一定不接受。不管怎麼樣，在離婚這個問題上，兩人很難達成共識。因此律師說：難辦。

21・最大載重
答案：這是一艘潛水艇。

22・沒人管的地方
答案：派出所。

23・千萬富翁
答案：因為大勇以前是億萬富翁。

24・不公平
答案：殺人犯被拉去槍斃了。

25・蛋從何處來
答案：王先生養的是鴨，每天吃的蛋是鴨蛋。

26・一分鐘之前
答案：導彈在碰撞前1分鐘相距1000公里。左側的導彈以每小時38,000公里的速度行駛，而右側的導彈以每小時22,000公里的速度行駛。它們的相對速度為每小時60,000公里。每小時有60分鐘，這一速度相當於每分鐘1000公里，因此它們在碰撞前的1分鐘一定相距1000公里。我們故意使用整數，更易於心算。

27・分稱水果
答案：（1）稱出三袋的總重量。（2）稱出蘋果和香蕉的總重量。（3）稱出香蕉和梨子的總重量。然後，用總重量減去蘋果和香蕉的重量，即可得出梨子的重量。以此類推。

28・安全策略
答案：用比橋長的鋼索，繫在前面與後面的兩輛汽車之間。這樣二者就不會同時壓在橋上，便可以順利通過大橋。

29・蠟燭剩幾支
答案：7根。因為只有被吹滅的才能在最終保留。而點燃的都將「蠟炬成灰淚始乾」。

30・為什麼
答案：從高處往低處射。

31 · 撲克牌
答案：可以用鏡子一照。

32 · 連帶關係
答案：你不是個啞巴。

33 · 後代
答案：公雞和母雞交配的蛋沒眼睛。

34 · 細菌的繁殖
答案：59分鐘。

35 · 探親
答案：因為小民坐錯車了。

36 · 計時
答案：兩邊一起燒。

37 · 倒牛奶
答案：把杯子端起來傾斜往外倒牛奶。當牛奶的一邊剛好在杯底的一邊時（讓空杯體積與牛奶體積對稱），停止再倒，這時倒出的牛奶與剩下的牛奶剛好會是對半。

38 · 參軍
答案：25人。

39 · 聰明的優優
答案：優優裝出摘西瓜的樣子沿著圓圈跑，這樣狗為了不讓他摘到西瓜也會跟著跑，等拴狗的繩子纏在木樁上後，優優便可摘到西瓜了。

40 · 杯底的水
答案：用吸管吸。

41 · 蘋果醋
答案：哥哥把嘴巴張開，把蘋果醋給喝了。

42 · 女兒盡孝心
答案：她們三個人是外婆、媽媽、女兒。女兒給了媽媽2000元，媽媽給外婆1500元。兩位媽媽得到的就：1500+500=2000。

43 · 買玩具
答案：積木。
「６×３」的「積」為「十八」，而「十八」又可組成「木」字。

44 · 兩顆心的由來
答案：她是一個孕婦。

45 · 倚老賣老
答案：那愛迪生的爸爸怎麼沒有發明電燈？

46 · 爺爺的難題

答案：聰聰只要將地毯一直捲到能拿到玩具為止就可以了。

47 · 取彈珠

答案：把管子的兩頭對接起來，然後黑彈珠跑到管口，就可以取出來了。

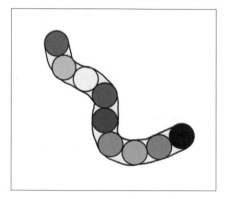

48 · 兩人打賭

答案：首先，他並沒有往盤裡投錢。其次，他對僕役說：「這一分錢是我們兩個人共同捐的。」

49 · 發薪水

答案：把金鍊按7段分。因為只能分兩次，所以得有技巧。分別分成1/7、2/7、4/7就行了。第一天1/7，第二天用1/7換2/7，第三天拿兩段，第四天用3/7換4/7，以此類推。

50 · 項鍊連接

答案：把其中的一串的三個環都截斷，然後用於連接其他四串小金鍊。

51 · 無極歌廳

答案：你只要把客人移到號碼是其現在包廂號碼的兩倍號碼的包廂裡就行了。1號包廂裡的客人移到2號包廂，2號包廂裡的客人移到4號包廂，3號包廂的客人移到6號包廂，以此類推。最後，所有奇數號的包廂都空了出來，就能安置所有新來的客人了。

52 · 越貴越好

答案：收購處。

53 · 典當

答案：停車加保管只用5美元。

54 · 商人的遺囑

答案：商人的兒子看完了遺囑，想了一想，就對僕人說：「我決定選擇一樣，就是你。」這聰明兒子立刻得到了父親所有的財產。

55 · 英國人買橘子

答案：因為英國人看重的不是橘子，

而是他所拍下的畫面。他們利用這些畫面，在英國賣出了相當於幾十倍橘子的財富。

56・你是哪裡人？

答案：新手所問的問題是：「你是這個聊天室的人嗎？」如果對方回答「是。」那麼這個聊天室一定是天使；否則，這個聊天室是魔鬼。

57・停車

答案：將車胎放掉一些氣，車胎應該是可以縮回去2公分的。

58・小偷怕什麼

答案：I、C、U。
(I see you—我看到你了。)

59・智者與財主

答案：財主2萬美元。智者沒有錢。

60・12歲過的生日

答案：生日是2月29日。

61・夜讀之謎

答案：他是一個盲人。

62・智慧過橋

答案：他看見哨兵離開哨所，就立刻從北岸上橋往南走，走到7分鐘的時候，已走過了哨兵的哨所。這時，他轉身往北走，走不到1分鐘，哨兵回來了，馬上喝令他回到南岸去，如

此，就很順利地通過了這座橋。

63・不守交通規則

答案：他沒開車，是步行跑過去的。

64・選舉

答案：把選票上的人員名字排成圓形。要想出為消除直線排列的不公平條件，實在煞費苦心，必須從既無起點又無終點線想起，如此圓形才是最完美的答案。

65・分麵糰

答案：先把140公斤的大麵糰分成兩半，每盤放70公斤。然後，再把其中的一個70公斤大麵糰分成兩半，每盤各放35公斤。最後，把7公斤、2公斤的砝碼各放入左右盤，把35公斤的大麵糰各放左右盤，使天平保持平衡。這樣，拿掉砝碼後，一個盤是15公斤，另一個盤是20公斤，再把15公斤與原先的35公斤放在一起，

就成了50公斤，剩下的當然就是90公斤了。

66・兩兄弟

答案：因為他們買了全程的票，然後會面的時候，交換著使用。

67・誰最倒楣

答案：蒼蠅，因為可能會被淹死。

68・先擲和後擲

答案：雖然每次硬幣落下後，正面朝上和反面朝上的機率相等，先擲者肯定有優勢，無論最後要擲多少次。每輪先擲者獲勝的機率是：1/2+（1/2）3+（1/2）5+（1/2）7+……這是個無窮級數，其和為2/3。因此，先擲者獲勝的機率幾乎是後擲者的兩倍。如果你對此表示懷疑，可以進行一系列比賽，然後看看誰獲勝的次數多。

69・阻止貨車

答案：可能。在下坡的時候。

70・大地震

答案：他孫子就是播報員。

71・渡河

答案：方法是先運羊，再運狼，運狼的時候，把羊運回來。然後放下羊之後再運白菜，最後再回頭運羊。這樣，三樣東西就可以運到河對岸了。

72・美麗的風景

答案：因為樹是圍著圈種的，最後一棵樹就在第一棵樹的旁邊，走幾步就到了。

73・過河

答案：兩個小孩先過。然後，一個小孩划船過來讓大人划過去。另一個小孩划船過去接剛才划船的小孩。

74・不會被騙的人

答案：智者沒有再回來。

75・祕密

答案：作夢。

76・猴子拿香蕉

答案：一根。因為到家的時候，最後一根還沒吃呢！

77・深坑

答案：因為是坑，所以沒有土。

78・聾子試驗

答案：用同樣長度、內容不一樣的兩段話，分別在他的左右耳嘀咕。假如此人是單耳聾子，好耳朵那邊的語言就可以聽到。若兩邊耳朵都好，就分辨不出兩邊說的是什麼。若是兩耳都聾，自然是什麼也聽不到了。

79・獨木橋的故事

答案：讓小白狗和小黑狗都坐在菜販

的兩個空籮筐中，菜販在橋中間挑起來一轉圈，兩個小動物就相互對調了位置，這樣大家都可以順利地通過狹窄的獨木橋了。

80・燒保險絲計時

答案：取兩條保險絲。 將其中一條保險絲的兩端接通，將另一條保險絲在一端接通。 當第一條保險絲熔斷時，將第二條保險絲的另一端接通。當第二個保險絲熔斷時，經歷的時間將恰好45分鐘。

81・翻硬幣

答案：4次。123（正正正）、456（正正正）、567（反反正）、568（正正正）。

82・翻杯子

答案：如果按題中所說的話去做，杯口朝上或朝下的可能性為零。

83・最大的影子

答案：地球本身。

84・該怎麼辦

答案：遮住太太的眼睛。然後再想辦法。

85・找錢

答案：他只給老闆80元。

86・收錢

答案：小華坐公車，投了一個二十元的人民幣。為了能收回那多投的十九元，他只好收別人投的十九元了。

87・旅行

答案：用國語告訴他。

88・你醒來多少次

答案：如果生下的時候，是睡著的。那麼，入睡與醒來的次數是一樣多的。如果生下的時候，是醒著的。那麼，醒來的次數，要比入睡的次數多一次。

89・黑臉

答案：因為車上沒有鏡子。所以，人就把人當成了鏡子。

90・慢跑比賽

答案：智者讓他們倆互換馬匹。這樣的話，誰騎著對方的馬匹跑到終點，誰就贏了，因為自己的馬被自己甩在後頭。

91・最噁心的事

答案：半條蟲子，因為另一半含在嘴裡。

92・山谷脫險

答案：他們的辦法是藉助水的浮力。一個人先攀上軟梯，另一個待水到了頸部時開始攀登。攀登速度與水漲的速度相等，使水的高度始終在人的頸部。這樣，利用水的浮力，人在水中的體重就減輕了。這樣，軟梯就可以支撐得住兩個人了。

93・牛吃草

答案：繩子的一頭雖然拴住了牛脖子，但是另一頭並沒有拴在樹上。所以牛是自由的，能夠吃到草。

94・誰在喊我？

答案：島上。雖然說，島上只有他一個男人，但是還有一些女人。

95・比賽

答案：誰跑得快，就誰贏。

96・猜東西

答案：這是一些上面寫有「五」、「十」、「百」、「千」、「萬」、「個」等字樣的板（或字模）。

97・哈蜜瓜

答案：蜜字。

98・手指遊戲

答案：恐怕B要全輸給A。因為只要A伸出大拇指，不管B伸出大象還是駱駝，B都將輸。

99・識別雙胞胎

答案：這對雙胞胎自己。

100・兩個半小時

答案：兩個半小時就是一個小時啊！

101・神槍手

答案：另一個人將帽子掛在他的槍口上。

102・打官司

答案：當然可能。這名律師是女性。她在為自己辯護的時候，當然會得到更多的財產。

103・這是怎麼回事
答案：漆黑的馬路是公路的顏色，當時是白天。

104・談發明
答案：只有乙的話是正確的，當玩具數的發明為零時。如果玩具數在1和100之間，那麼甲跟丙都會是正確的。

105・嫁女
答案：只要問一句：「你結婚了嗎？」就可以了。無論是誰回答問題，他知道答案「是」，意味著阿絲結婚了而阿秀沒有結婚，而「不是」則意味著阿秀結婚了而阿絲沒有結婚。誠實的阿絲會告訴他「是」，表示她已經結了婚，而「不是」，表示她沒結婚，而不誠實的阿秀會用「不是」表示她結婚了，而「是」表示她沒有結婚——就是說阿絲結婚了。

106・裝貨
答案：子狼號存飲用水28，紙牌84，啤酒88；魔界2號存食物35，望遠鏡48，照相機44，電視機63；星空號存燃料145，電池61。（單位：磅）

107・送報
答案：不管這條街上有多少戶人家，天天總比文文多送八戶人家的報紙。

108・分襪子
答案：把每雙襪子都拆開，分成兩份，同時把商標標籤也分為兩份。由於襪子不分左右腳，所以這樣分一點都不會搞錯。

109・月餅出錯後
答案：首先給10箱月餅編號，分別為1,2,3……10號。然後從1號箱內取1包，從2號箱內取2包月餅……從9號箱內取9包月餅，從10號箱內取10包月餅。 這樣取出來的月餅總共有55包，把這55條包一起放在稱上稱一次， 將稱出的結果與550斤相比較， 如果少1斤，就說明第一箱裝錯了， 如果少2斤，就說明第二箱裝錯了……如果少9斤，就說明第九箱裝錯了，如果少10斤，就說明第十箱裝錯了。

110・鉛筆
答案：放在牆角。

111・天堂和地獄
答案：地獄發現石油啦！地獄發現石油啦！

112・雕琢木匠
答案：王師傅應該說，他做一個箱

子，內部的尺寸精確得與最初的方木相同，即是3×1×1。然後，他把已雕刻好的木柱放入箱內，而在縫隙處塞滿乾沙土。然後，他細心地振動箱子，使得箱內沙土填實並與箱口齊平。然後，木匠輕輕取出木柱，不帶出任何沙粒，再把箱內的沙土搗平，量出其深度便能證明，木柱能占的空間恰為2立方尺。這就是說，木匠砍削掉一立方尺的木材。

113 · 窮秀才妙思

答案：「你欠我五兩銀子。」這句話的巧妙在於：你相信了，你就還他五兩銀子；你若不信，你就輸給他五兩銀子。

114 · 俠客與盜賊

答案：俠客抓住了一名盜賊，另一名盜賊逃走了。

115 · 小乖讓座

答案：因為車上有空座，小乖扶老人在空座上坐下。

116 · 小猴答題

答案：凶，區，岡。（只要是達到條件的，都算正確）

117 · 以謎猜謎

答案：口。

☆ 推理遊戲解答 ☆

1 · 職業的推測

答案：傑姆是秘書、勞拉是董事長、露妮是主任。

2 · 司機

答案：夫人在到達目的地時，叫司機停車，而司機馬上就停了，說明司機可以聽到她的說話聲。

3 · 禮貌的握手

答案：2位。

4 · 說謊的人

答案：B。

5 · 自殺

答案：本來這個人眼睛不好去鎮上看病，回來經過隧道以為自己瞎了就跳車自殺了。

6 · 為什麼要抓我

答案：頭兩次，那個人只是被推倒。最後一次，因為用力過猛，所以被推到山腳去了。

7 · 槍擊玻璃

答案：這種情況是可能的。兩扇玻璃交叉在一起。

8 · 偵探破案

答案：只要我們透過假設，那答案就能出來了。假如法國人說了謊話，那麼其他四個當中有3人的說法是應該和法國人相符的。然後，進一步考慮別的情況。最後得出，只有中國人說了真話。所以應該釋放中國人。

9 · 神速破案

答案：罪犯自首了。

10 · 車禍

答案：因為司機是以靈柩車運送這位死於肺癌的人。

11 · 空難事件

答案：由於海關人員在檢查英國婦女的行李時拖延了時間，當行李檢查完時，飛機已經起飛。僅僅幾分鐘，飛機就墜機了。當時，英國婦女還沒走出機場呢！

12 · 抓賊

答案：每人摸到了一根。但是，心虛的賊怕自己摸到的比別人的長，所以他就折斷了一折，其實7根是一樣長的。他這一截，豈不成了最短的嗎？所以很容易就找出來了。

13 · 賭城

答案：因為賭徒向這名工人借錢買了去太陽谷的車票，賭徒為自己買了一張來回車票，而幫他的妻子只買了一張單程的車票。

14 · 應該向誰求助？

答案：甲、丁和戊有錢，說假話。乙和丙沒錢，說真話。所以，這個年輕人應該向甲、丁或戊求助。

15 · 家務分工

答案：老爸做菜，老媽刷鍋，老哥煮飯，老妹掃地。

16 · 偷吃棗子的人

答案：C是吃棗子的人，D說了真話。

17 · 家庭人數

答案：7個人：一對夫妻、他們的3個孩子（兩女一男）以及丈夫的父親和母親。

18・母兔

答案：不一定。可能分別擁有從1～10隻的小兔子。

19・蜻蜓一家

答案：15=3+5+6+1。

20・誰的錯

答案：她把數字看反了。把86當成了98元。

21・為什麼少了一元？

答案：1、錢並沒有少。每人只出9元，一共三個人，所以是9 ×3＝27元。旅店收了25+2元（服務生暗藏）=27，這不是很正常嗎？27元包含著2元。所以，應該是27+3=30，而不是加2。

22・買了什麼？

答案：大哥在1樓買雜誌；二哥在3樓買咖啡；三哥在2樓買電鍋；四哥在四樓買VCD。

23・買西服

答案：金輪法王買的是金輪牌，楊過買的是魔界牌，周伯通買的是神雕牌，黃藥師買的是帝王牌。

24・小乖坐車

答案：兩種車都是每隔10分鐘開出，但電車過後只隔1分鐘公車就來了，而公車過後則要9分鐘才來電車。小乖在公車過後的9分鐘之內到車站都是坐電車；電車駛過後的1分鐘到站才坐公車。所以，她坐電車的機會比公車多8倍。

25・看電影

答案：男人17，女人13，小孩90人，加起來剛好120元。

26・彩票號碼

答案：8712。

27・巧克力的分法

答案：從上面的資料可以知道，小朋友他們的分配比例應為9：12：14。因此，770顆糖果的分法如下：大毛分到198顆，二毛分到264顆，三毛分到308顆。

28・發財有道

答案：他拿100元A幣在A國的商店買了十元的東西，然後對店主說，我現在要到B國去，請你給我B幣。於是，剩下的90元A幣換成了100元的B幣。到了B國後，他的做法與說法依然。就這樣，來回的消費，還賺了一大筆錢。

29・共同的特性

答案：最多可能有7個男孩，至少有1個。

30・你來當一回老師

答案：由「C比排長年齡大」知道，C不是排長，C的年齡比排長小。由「副班長比B年齡小」知道，B不是副班長，B的年齡比副班長大。由「A和副班長不同歲」知道，A不是副班長。既然知道了A和B都不是副班長，那麼C就一定是副班長了。3個人的年齡順序是：B＞副班長＞C＞排長。從這一順序上看，B不是排長，那他一定是班長了，而排長就是A了。

31・和尚分粥

答案：每個人輪流值日分粥，但是分粥的那個人要最後一個領粥。在這個制度下，10個碗裡的粥每次都是一樣多，就像用科學儀器量過一樣。每個主持分粥的人都知道，如果10個碗裡的粥不相同，無疑地，他分到的那碗粥將是最少的。

32・狐狸出題

答案：老虎。雖然他們的速率相同。但是你發現沒有？就是當老虎跑50步時，剛好是100公尺。而狼跑33步時，卻是99公尺，所以要想再跑一步，就得浪費兩公尺。

33・游泳比賽

答案：假如比賽如下：（1）聰聰、豔豔、小小、天天（2）豔豔、小不、天天、聰聰（3）小小、天天、聰聰、豔豔（4）天天、聰聰、豔豔、小小。如所上所示，天天比聰聰快，那是很正常的。

34・如何計時

答案：首先兩根一起燒，但一根兩邊同時燒，另一根只燒一邊。兩邊一起燒的那根燒完就是半個小時，這時候把一邊燒的那根再兩端一起燒，燒完的時間就是15分鐘。

35・貓狗跨欄

答案：貓。狗跨過第一個柵欄後，因為助跑距離已經不足5公尺，所以第二個柵欄再也跨不過去。

36・把老鼠變成貓

答案：當你將一個二維物體線性放大2倍時，它的面積以4的倍數增加。同樣地，將三維物體線性放大2倍時，它的體積將以8的倍數增加。假設該物體的密度保持不變，其重量也以8的倍數增加。也就是說，現在小

老鼠的體重增加到了原先體重的8倍。

37 · 看你怎麼做？

答案：先開一扇門，再關上（小貓出去，而且螢幕顯示1）。再開一扇門，別關。（第二個開關就是控制開著的門）。然後，離開密室到小貓的密室。

38 · 誰撒謊

答案：姐姐在撒謊。因為，一個禮拜前，桃子無法像酒杯底那麼大。那情況就相反了，因為柚子在一兩個禮拜是看不出變化的。

39 · 讓開關控制燈？

答案：先打開一個，一分鐘後，再打開一個。然後，兩個都關閉，打開另一個。馬上離開A屋，到B屋。燙手的燈泡被第一個開關控制，有些熱度的被第二個控制，開著的是第三個，沒打開的是第四個。

40 · 經濟家

答案：甲銀行。看起來，利率都是百分之十，但是你看到了嗎？一個是4年，一個是5年，所以兩個銀行事實上，利率是不一樣的。

41 · 兩種說法

答案：陌生人說：「當有人問你們是否住在島上時，你們是不是回答『哈依』？」類似的問題還有很多，你也可以自己試一下。

42 · 假鈔

答案：100元。老闆與朋友換錢時，用100元假鈔換了100元真幣。此過程中，老闆沒有損失。老闆與持假鈔者（顧客）在交易時：100元=65元+35的貨物，其中100元為兌換後的真幣，所以這個過程中，老闆也沒有損失。朋友發現兌換的是假鈔後找老闆退回時，用自己手中的100元假鈔換回了100元真鈔。這個過程老闆虧損了100元。所以整個過程中，老闆虧損了100元。

43 · 是誰在說話

答案：大哥、二哥、三弟都有可能是說話的人。遊戲結束時，「我」還有50元，遊戲過程實際上是將三個人手中的款項依次轉移一次，所以遊戲開始前每個人都有50元。

44 · 輪胎夠嗎

答案：夠。如果給8個輪胎分別編為1~8號，每5000公里換一次輪胎，可以用下面的組合：123（先跑一萬公里）、124、134、234、456、567、568、578、678（各跑5000公里）。

45 · 死了幾隻狗

答案：死了3隻。如果只有一隻不正常的狗，第一天就會聽到一聲槍響。如果有兩隻的話，那麼兩隻狗的主人互相觀察後確定即可，當天就應該聽到兩聲槍響。但是也沒有，證明還是有不能確定的狗。所以應該是一共有三隻不正常的狗，狗主人需要兩天的時間證明自己的狗是不正常的狗。

46 · 跑步速度

答案：不管小楊以多快的速度，火車已經趕不上了。因為他在前兩英里已經把4分鐘給花掉了。

47 · 正確的結論

答案：只有第二個是正確的。論斷三可以排除論斷一和論斷三。

48 · 分贓

答案：從後向前推，如果1~3號盜賊都被餵了鯊魚，只剩4號和5號的話，5號一定投反對票讓4號被餵鯊魚，以獨吞全部金幣。所以，4號惟有幫助3號才能保命。3號知道這一點，就會提「100，0，0」的分配方案，對4號、5號一毛不拔而將全部金幣歸為己有，因為他知道4號雖然一無所獲但還是會投贊成票，再加上自己一票，他的方案即可通過。不過，2號推知到3號的方案，就會提出「98，0，1，1」的方案，即放棄

3號，而給4號和5號各一枚金幣。由於該方案對於4號和5號來說比3號分配時更為有利，所以他們不希望2號出局，這樣，2號將拿走98枚金幣。不過，2號的方案會被1號所洞悉，1號並將提出「97，0，1，2，0」或「97，0，1，0，2」的方案，即放棄2號，而給3號一枚金幣，同時給4號（或5號）2枚金幣。由於1號的這一方案對於3號和4號（或5號）來說，比2號分配時獲益更好，他們將投1號的贊成票，再加上1號自己的票，1號的方案可獲通過，97枚金幣可輕鬆入袋。這無疑是1號能夠獲得最大收益的方案了！

49 · 猜年齡

答案：三個女兒的年齡的和為13，先粗略統計，共有14種可能。因為知道了年齡積之後，下屬不能推斷出這三個數，說明他們的年齡積應為36，因為積為36有兩種可能。一個關鍵的資訊就是有一個最小的女兒，那麼排除了一個9歲和兩個2歲的可

能，剩下的只有1、6、6了。所以，這三個女兒的歲數應該分別是1歲、6歲、6歲。

50・住旅館

答案：

人物	入住	離開
絲絲	3日	6日
思思	4日	8日
詩詩	1日	5日
斯斯	2日	7日

51・英雄救美

答案：凱瑟琳：農場的女子、黑龍；愛蓮：旅館家的女子、紅龍；茉莉葉：書店家的女子、綠龍。

52・區分旅客國籍

答案：A是義大利人，B是俄羅斯人，C是英國人，D是德國人，E是法國人，F是美國人。

53・撲克牌

答案：據(1)、(2)、(3)，此人手中四種花色的分布是以下三種可能情況之一：(a)1237 (b)1246 (c)1345，根據(6)，情況(c)被排除，因為其中所有花色都不是兩張牌。根據(5)，情況(a)被排除，因為其中任何兩種花色的張數之和都不是六。因此，(b)是實際的花色分布情況。根據(5)，其中要麼有兩張紅心和四張黑桃，要麼有四張紅心和兩張黑桃。根據(4)，其中要麼有一張紅心和四張方塊，要麼有四張紅心和一張方塊。綜合(4)和(5)，其中一定有四張紅心；從而一定有兩張黑桃。因此，黑桃是王牌花色。概括起來此人手中有四張紅心、兩張黑桃、一張方塊和六張梅花。

54・各點各的菜

答案：根據（1）和（2），如果甲要的是雞翅，那麼乙要的就是雞爪，丙要的也是雞爪。這種情況與（3）矛盾。因此，甲要的只能是雞爪。於是，根據（2），丙要的只能是雞爪。因此，只有乙才能昨天要雞翅，今天要雞爪。

55・表兄妹有多少

答案：魔神共有4個兄弟姐妹。

56・一個禮拜的工作

答案：根據(4)和(5)，第一位和第二位實習研究員在星期四休假；根據(4)和(6)，第一位和第三位實習研究員在星期日休假。因此，根據(3)，

第二位實習研究員在星期日值班，第三位實習研究員在星期四值班。星期五，三個實習研究員同時值班。

57・成績的評測

答案：標準答案要從甲、乙、丙三張考卷的對照分析中找出。由甲、乙答卷中可看出，兩人在第2、4、5、6、9、10題的答案完全相反，即兩者之一總要是要正確的。因此，兩人對這6道題的總得分為60分。假設甲為40分，則乙為20分。再看第1、3、7、8題，4人答案均相同，如果其中三題答對，4人均得30分。經過以上分析可列出可能的4種標準答案。不管與哪一種標準答案比較，第四張答案只能得60分。

58・看電影

答案：這個人是丁先生。

59・D牌泡麵在哪裡？

答案：甲箱是C牌，乙箱是A牌，丙箱是D牌，丁箱是B牌。

60・彈珠打包

答案：68。如果彈珠是方塊，那麼就只能裝64粒。但是彈珠是圓的，所以可以適當的減少空間。盒子可以裝9排，分別是8、7、8、7、8、7、8、7、8。所以，得出68粒。

61・分酒

答案：12K	8K	5K
4	8	0
4	3	5
9	3	0
9	0	3
1	8	3
1	6	5
0	6	6

62・三張撲克牌

答案：三張撲克牌從左到右依次為梅花J、梅花Q、紅桃Q。

63・說謊者是誰

答案：若傑是誠實的。於是，傑的回答應該是正確的，因此，俊也是誠實的。因為俊回答說：「克在說謊。」所以，是克在說謊。經常說謊的克肯定說謊話：「傑在說謊。」相反，如果是傑在說謊，於是，傑所說的話是謊言。俊也在說謊。因俊回答：「克在說謊。」所以，克是誠實的。正直的克應該正直地回答：「傑在說謊。」也就是說，無論在哪種情況下，克都會回答：「傑在說謊。」

64・何時再相逢

答案：七位老人要隔多少天才能在餐廳裡相聚一次，這個天數加1需能被1~7之間的所有自然數整除。1~7的最小公倍數是420，也就是說，他們每隔419天才能齊聚於餐廳。因為上

一次聚會的是2月29日，可知這一年是閏年。那麼第二年2月份就只有28天一種可能。由此推出，他們下一次的相聚是在第二年的4月24日。

65・誰是商人

答案：甲是商人，乙是農民，丙是騙子。

66・分西瓜

答案：甲商人分到8個西瓜，乙商人分到4個西瓜，丙商人分到2個西瓜，丁商人分到1個西瓜。

67・戀人過河

答案：（1）ab先去，b回來。（2）b帶著c過去。（3）a回來，讓BC去。（4）Bb回來，讓B帶著A去。（5）c回來，帶著a過。（6）a回來，帶著b過。任何一個女人，都沒有離開自己丈夫的身邊，而跟別的男人在一起。只不過，道路是曲折了，最後還讓一個女人孤伶伶的站在河對岸。

68・總會有辦法的

答案：先讓AB兩車各後退幾公尺，然後把大木架挪向A車處，讓B車進入大叉口。這時，A車的司機把大木架向前推，一直推到過叉口幾公尺，同時A開向大木架，然後讓進入大叉口的那輛車先過。最後，A車再後退幾公尺，讓大木架進入大叉口。這樣，A車就可以走了。

69・酒鬼喝酒

答案：6個。

70・皮克尼太太的疑惑

答案：皮克尼太太買香蕉用了33.60美元，她可以買到48串綠香蕉，48串黃香蕉，一共96串。但如果把買香蕉的錢對半分開，用16.80美元買綠香蕉，再用16.80美元買黃香蕉，那麼她可以買到42串綠香蕉，56串黃香蕉，一共98串香蕉。

71・是誰打碎了玻璃

答案：是C幹的。B和D中一定有一個小孩在說謊，假設B沒有說謊，那麼這件事就是D做的，而D說的話也同樣正確。因為只有一個孩子說了實話，所以B在說謊。也就是說，這四個孩子中，只有D說了實話。因此可以斷定，是C打碎了王叔叔家的玻璃。

72 · 鞦韆

答案：4－1－6÷2（繩子的最大長度）＝0，所以繩子的放法，已經使得兩根竹竿放在一起。所以，小春説這樣是不能盪鞦韆的。

73 · 3000公尺長跑

答案：1分鐘。

74 · 日本人學英文

答案：S。莎士比亞是個圈套，其實你只要仔細一看，就會發現，它們只是從一到十的數字。

75 · 第一個與最後一個

答案：正確答案應該是T。應該字母表的英語是：alphabet。

76 · 分男分女

答案：甲、乙、戊、庚為男性；丙、丁、己為女姓。

77 · 誰是台北人

答案：至少有兩個。假設甲是台北人的話，由此可推斷他們幾個都是台北人。那麼，乙是台北人的同時又説了實話，存在矛盾。所以甲是台南人。假設乙是台南人的話，從她的話來看，甲就成了台北人。相反，假設乙是台北人的話，從她的話來看，丙就是台南人了。所以，無論怎樣，都會有2個台南人。

78 · 野兔在哪裡

答案：兔子在B籠。用假設排除法，就能猜出兔子在B籠。

79 · 領帶與姓氏

答案：黃先生繫的是白領帶。白先生繫的是藍領帶。藍先生繫的是黃領帶。黃先生不可能繫黃領帶，因為這樣他的領帶顏色就與他的姓相同了。他也不可能繫藍領帶，因為這種顏色的領帶已由向他提出問題的那位先生繫著。所以黃先生繫的必定是白領帶。這樣，剩下的藍領帶和黃領帶，便分別由白先生和藍先生所繫了。

80 · 能開哪一輛

答案：奧馬和小張究竟鎖了哪輛車無關緊要，因為他們最終把自己的鎖鏈都打開了。由於巴特把他自己的車鎖到電線杆和小張的自行車上，因此這兩輛車還是鎖在一起。換句話説，打開的是奧馬的自行車。

81 · 兩隻蟬

答案：兩種論斷有4個可能的真假組合。真／真、真／假、假／真、假／假。第一種情況不可能。因為至少有一個論斷是假的。第二種和第三種也不可能，因為如果一個是假的，另一個就不可能是真的。所以，只有第四種情況是真的。他們都撒了謊。知了

先生沒有鏡子,知了小姐屁股會發音。

82‧竊賊

答案:原來那女竊匪以偷龍轉鳳的方式,把寶石項鍊交給在巷內行乞的盲眼女子。她們兩人是同黨,該女子偷了寶石項鍊後,在附近走了一圈,轉入巷內,交給盲眼女子,她假裝失明,看見女子被捕,立即將項鍊交給小孩玩耍,以掩人耳目。

83‧沙漠邊的生意

答案:最多可獲得450美元。因為他可以把最便宜的第一升水留作自己喝,而賣掉之後的4公升水。

84‧習慣伎倆

答案:答案是B。如果是A,上面的抽屜必然礙事,要一一關上才行。像B就省事多了。這是慣盜常用的手法。

85‧烤麵包

答案:用3分鐘的時間烤完3片麵包而且是兩面都烤,是一件簡單的事。我們把3片麵包叫做A、B、C。每片麵包的兩面分別用數位I、2代表。烤麵包的程序是:第一分鐘:烤A1面和B1面。取出麵包片,把B翻個面放回烤麵包機。把A放在一旁而把C放入烤麵包機。第二分鐘:烤B2面和C1面。取出麵包片,把C翻個面放回烤麵包機。把B放在一旁(現在B兩面都烤好了)而把A放回烤麵包機。第三分鐘:烤A2和C2面。至此,3片麵包的每一面都烤好了。

86‧吝嗇鬼有多少金幣

答案:既然吝嗇鬼能夠把各種面值的金幣平均分成四份、五份、六份,那麼,他所積攢的5元、10元、20元的金幣各不少於60枚,因而得出結論,他至少有2100元的金幣。

87‧怕麻煩的婦女

答案:有可能。但如何做到呢?只有把兩張500元的鈔票都兌換成零錢才能做到。所以只有最初到水果店去買水果,因為兩種水果:葡萄、蘋果可以分兩次買,一次用500元買葡萄,再用500元買蘋果,最後拿到找回的零錢去別的商店購物。你是不是覺得可笑,生活中哪有這樣的事,確實,這種情況平時很少見,但對於訓練思維來說這種情況很不錯,請充分利用

練習。

88・繁殖

答案：共有376對。列表表示：

1月	2月	3月	4月	5月	6月
1	1	2	3	5	8

7月	8月	9月	10月	11月	12月
13	21	34	55	89	144

89・嬌羞三女神

答案：

A	B	C
古修斯	羅斯納	阿加達斯
約美斯	瓊 斯	美拉斯
19歲	21歲	20歲

90・面試

答案：全部答對的有6人。1、答對2題的5人，答對4題的9人，那麼答對3題、5題、6題的是36人156人次；2、答對3題和5題的人數同樣多，平均4個；3、如果答對6題的人每人少答兩題，那麼36人平均4題。4、156－36×4＝12，12／（6－4）＝6。

91・自動售糖機

答案：我們首先考慮最壞的情況，達利夫人有可能得到兩粒紅的、兩粒白的，以及那一粒藍的，總共是五粒糖。第六粒不是紅的 就是白的，因此可以保證得到三粒同色的糖。所以答案是6塊錢。如假定藍色的糖不止一粒，她可能每種顏色的糖都抽到一

對，這時就需要有第七粒糖以配成三粒同色的糖。

92・猜石頭

答案：23公斤。

93・哪個醫生哪天值班

答案：（星期一：E）（星期二：B）（星期三：D）（星期四：F）（星期五：G）（星期六：C）（星期日：A）。

94・誰家孩子跑得最慢

答案：獲得最後一名的是王家的孩子。

95・誰和誰結婚

答案：X與B結婚，Y與C結婚，Z與A結婚。

96・委派任務

答案：A、B、C、F去，D、E不去。

97・我是誰

答案：

名稱	種類	顏色
嘎嘎	蛾	黑色
基基	蜉蝣	紫色
咯咯	甲蟲	綠色
呱呱	螳螂	粉紅色

98・誰在說謊

答案：3人。

99・夜間安排

答案：各段時間做的事情：

9：00	〜	9：20	唸英文
9：20	〜	9：50	唸化學
9：50	〜	10：00	唸國文
10：00	〜	10：50	做數學題
10：50	〜	11：30	唸生物

100・三燕的諾言

答案：夏燕2條、冬燕3條、春燕3條。

101・大海裡的魚

答案：A：1100公尺、B：1200公尺、C：800公尺、D：900公尺、E：1000公尺。

102・好吃的糖果

答案：

	週一	週二	週三	週四
薄荷糖	3	1	4	2
檸檬糖	1	4	2	5
合　計	4	5	6	7

103・理性的

答案：可以得到結論？不能得到結論？

104・同班同學

答案：小張與小朱同班，小劉與小陳同班，小林與小宋同班。

105・猜對了一半

答案：名次次序：E、C、B、A、D。

106・考試

答案：小華、小優、小丁、小慧。

107・太太握手

答案：複雜的握手問題答案為4次。

108・採野菇

答案：他們準備走出森林時：甲有32朵；乙有＋2＝18朵；丙有－2朵＝14朵；丁有 ＝8朵。走出森林後，甲、乙、丙、丁各16朵，總共64朵。

109・敲哪一扇門

答案：題中有幾句話你必須注意到：房間裡的人和牌子全都對不上號。然後敲一個房門，就能全部搞清楚3個房間裡的人員情況。情況混亂後，每個房間裡都有兩種可能，其中掛有3號牌的房間可能是兩男、也可能是兩女。那麼一聽回音就可辨別出來。若是女音，該房間就是兩個女的，1號牌房間是一男一女，而2號牌房間則是兩個男的；如果回答是男音，該房間就是兩個男的，2號牌房間是一男一女，而1號牌房間則是兩個女的。這說明在單純的條件下，追究下去，經過推理就可以弄明白情況。

110・迷路的人群

答案：第一隊遇見第二隊人時，第一隊人已經吃掉了1天的糧食，所餘的糧食只夠第一隊自己吃4天；但第二隊加入後，所餘糧食就只能夠吃3天，可知第二隊人在3天裡所吃的糧食等於第一隊9個人一天所吃的糧食，所以第二隊一共是3人。

111・三隻熊買圍裙

答案：根據牠們的對話，買白圍裙的熊不是黑熊就是灰熊，而從牠剛說完話黑熊又接著說的情況看，買白圍裙的熊只能是灰熊。那麼，黑熊買的一定是灰圍裙，白熊買的一定是黑圍裙。

112・誰是誰的妹妹

答案：小猴的妹妹叫飛飛，小兔的妹妹叫紅紅，小松鼠的妹妹叫佟佟。

113・男孩和女孩

答案：由於每個人都看不到自己頭上戴的那頂帽子，因此如果設男孩有X個，女孩有Y個，那麼對每個男孩來說，他看到的是X-1頂天藍色帽子和Y頂粉紅色帽子；對每個女孩子來說，她看到的是X頂天藍色帽子和Y-1頂粉紅色帽子。於是根據已知條件有：$X-1=Y$，$X=2（Y-1）$。解這個方程式，得$X=4$，$Y=3$。即男孩有4個，女孩有3個。

114・攔車考孔子

答案：井水沒有魚，螢火沒有煙，枯樹沒有葉，雪花沒有枝。

115・找同類

答案：D。

116 · 記者採訪
答案：鉛球運動員姓林；跳高運動員姓杜；射箭運動員姓張；圍棋運動員姓孟；田徑運動員姓閔；武術運動員姓劉。

117 · 誰最東邊
答案：弗里安。

118 · 三人與車
答案：約翰。

119 · 誰住最遠
答案：寶琳娜。

120 · 女孩與運動
答案：蘇。

121 · 誰的假期短
答案：D先生。

122 · 誰有汽車
答案：喬伊。

123 · 商場樓層
答案：男士服裝。

124 · 挑食
答案：羊肉。

125 · 雜貨店
答案：湯姆。

126 · 衣服顏色
答案：藍色。

127 · 星期幾
答案：星期六。

128 · 偶遇
答案：在三天後，也就是第四天，他們三個就能相遇。

129 · 時間遊戲
答案：就是爸爸給小明的果凍數量。一晝夜裡時針要走2圈，也就是說與分針重合的次數要少兩次。

130 · 計時奶瓶
答案：先倒完計時6分的奶瓶，再往外倒一半8分的奶瓶，剛好10分鐘。

131 · 報時鐘
答案：55秒。因為從打點開始到第12下，共是11個間隔，所以就得出是55秒。

132 · 到底是哪一天

答案：今天。

133‧月曆

答案：在回答第一個問題之前，你必須利用身邊的掛曆熟悉一個掛曆的格式。一月份有4天空格。因為1986年的1月31日是星期三，那麼1月1日一定是星期一。所以，1月1日的空格，1月31日後空3格，共4格。

在回答第二個問題之前，你要熟悉一下被3、5整除的特徵。3月份能被3整除的數有11個，5月份能被5整除的數有7個。關鍵在於3月份和5月份的欄中，把月份的數字，即3月份的3和5月份的5也應計算在內。

134‧今天星期幾

答案：星期日。七個人講的話，可以分別用另一種方式來表示：A：今天是星期一、B：今天是星期三、C：今天是星期二、D：今天是星期四或星期五，或星期六，或星期日、E：今天是星期五、F：今天是星期三、

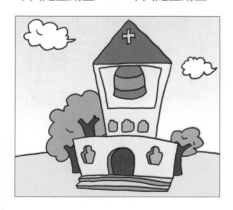

G：今天是星期一，或星期二，或星期三，或星期四，或星期五，或星期六，只被提到一次的日子是星期日。如果這一天是別的日子，那麼講對的就不止一個人了。因此，那天一定是星期日。D所說的是正確的。

135‧推算日期

答案：星期六。

136‧修錶人

答案：當兩針重合時，錶的時間是準確的。在24小時內兩針重合多少次呢？在12小時內，時針只轉一圈，分針轉12圈。由於起點與終點是一個點，只有趕上11次的機會，兩針重合11次。24個小時，重合22次。

137‧與月曆有關

答案：要回答這個問題，對掛曆的形式必須熟悉，掛曆通常把每月的日期寫成5行，看24/31添加欄的月份，1號將是星期五或星期六。已經知道24是黑體字，說明這天不是休息日。因此，1號排除了星期五的可能，必須是星期六。

138‧科學家的年齡

答案：1849年，享年66歲。

139‧商店的鐘

答案：慢了5分鐘。

140 · 做案時間

答案：短針的一個刻度間隔，相當於長針的12分鐘。短針正對著某一個刻度時，長針可能是0分、12分、24分、36分或是48分中的任一位置上。分析了這種情況，就可以得到答案：只能是2點12分。

141 · 睡了幾個小時

答案：一個小時。鬧鐘只有十二個小時。

142 · 跑道上的指標

答案：16秒。15秒紅旗之間，有十四個間隔段。前7個間隔段，花了8秒，後面自然也一樣。所以得花16秒。

143 · 三更下雪

答案：不會。72個小時後，還是半夜11點，當然不會出現太陽了。

144 · 哪個月有二十八天

答案：十二個月份都有二十八天。

145 · 三個人的聚會

答案：第一天：丁、李、景。第二天：平、朱、劉。第三天：張、蔡、楊。第四天：丁、平、張。第五天：李、朱、蔡。第六天：景、劉、楊。第七天：丁、朱、楊。第八天：景、朱、張。第九天：李、劉、張。

146 · 跑步

答案：第一名丁，第二名戊，第三名乙，第四名甲，第五名丙。

147 · 星期幾

答案：星期一。首先得知道今天是星期幾，然後才能推算大後天是星期幾。

148 · 報紙

答案：因為在第12頁前面有11頁，所以在25頁後面也有11頁，所以這份報紙共有36頁。

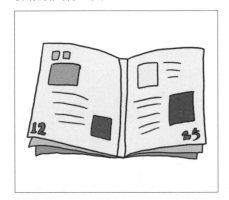

149 · 那個人是你媽媽嗎？

答案：因為那個人是小孩的爸爸。

150‧她們什麼關係？

答案：因為她們只有三個人。外婆、媽媽、女兒。

151‧什麼關係

答案：你自己。

152‧遺產

答案：因為夫婦還有一個女兒。本題只說只有一個兒子，並未說明有沒有女兒。

153‧兄弟

答案：四兄弟中1個7歲，另外三個都是一歲！三胞胎雖不常見，但還是有的。

154‧什麼關係

答案：姨父。

155‧多少個兒女

答案：8個，女兒是最小的。

156‧爸爸吵架

答案：一個是她的老爸，另一個是她的老公。

157‧握手

答案：5種。答案不是10種，而是5種，因為一次握手是兩個人。

158‧親屬關係

答案：根據（1），三人中有一位父親、一位女兒和一位同胞手足。如果卡爾的父親是奇達，那麼奇達的同胞手足必定是美琳。於是，美琳的女兒必定是卡爾。從而卡爾是美琳和奇達二人的女兒，而美琳和奇達是同胞手足，這是亂倫關係，是不允許的。因此，卡爾的父親是美琳。於是，根據（2），奇達的同胞手足是卡爾。從而，美琳的女兒是奇達。再根據（1），卡爾是美琳的兒子。因此，奇達是唯一的女性。

159‧認媽媽

答案：因為進來的三個警察中只有一個是女的，所以佳佳當然沒認錯！

160‧小球試驗

答案：丁> 乙> 甲> 丙。因為由條件可知：甲＋乙＝丙＋丁，且甲＋丁> 丙＋乙，所以有丁> 乙，甲> 丙；又乙> 甲＋丙，所以有丁> 乙> 甲> 丙。

☆ 懸 疑 遊 戲 解 答 ☆

1‧買麵線

答案：可能。豔豔先買了20斤單價1.15元，後買了80斤，單價0.95元，而媽媽先買50斤，單價1.10元，後買的50斤單價是0.90元，所以計算

一下，豔豔共花了99元，而媽媽共花了100元。也就是說媽媽買麵線的單價雖低，但平均價反而高。

2．卓別林遇盜

答案：強盜對褲子連開幾槍，但聽不見槍響，原來子彈打完了。卓別林一見，趕忙拿上錢袋，跳上車子飛也似地跑了。

3．車禍發生後

答案：這是一輛捐血車。

4．怎麼樣過河

答案：他們在河岸的兩邊。一個先過，一個後過。

5．帽子哪去了

答案：管理員被鱷魚整個吞下去了。

6．河裡沒有水草

答案：既然河沒有長過水草，那麼當年他抓到了女友的頭髮，就把它當水草放了，所以才找不到落水的女友。

7．自殺的矮人

答案：小矮子為了測試自己的身高，每天都會爬一遍凳子，看自己有沒有長高。但是那天他發現跟往常不一樣。往常的話，他爬上家具可能有點吃力，但是，那天他卻輕易的爬上去了，這就說明他已經長高了。本來，他與另外那個小矮人就相差無幾，現在一下子長高了，那還能被馬戲團錄用呢？當然，板凳的腳被鋸短了，肯定是那個跟他競爭的矮子做的。

8．沙漠裡的死人

答案：一個探險隊乘坐熱氣球在一望無際的沙漠當中探險，不幸在途中熱氣球燃料不足，需要減輕熱氣球的重量。大家想盡辦法，將一切可以扔的東西都全部扔掉，甚至包括衣服，但是仍不能根本解決問題。最後，隊員們決定抽籤，誰抽到最短的那根火柴，誰就跳出熱氣球。

9．舞會現場

答案：這是一道典型的邏輯題，奧妙

之處就在於你得做個假設。假如只有一個人戴紅圈圈，那他看到所有人都戴白圈圈，在第一次關燈時就應自打耳光，所以應該不止一個人戴紅圈圈；如果有兩個紅圈圈，第一次兩人都只看到對方頭上的紅圈圈，不敢確定自己的顏色，但到第二次關燈，這兩人應該明白，如果自己戴著白圈圈，那對方早在上一次就應打耳光了，因此自己戴的也是紅圈圈——於是也會有耳光響起；可是事實是第三次才響起耳光聲，說明全場不止兩頂紅圈圈，依此類推，應該是關幾次燈，就有幾個紅圈圈。

10・救人的方法

答案：他拿起獵槍，對準落水者，大聲喊到：你若不自己爬上來，我就把你打死在水中。那男孩見求救無用，反而又增添了一層危險，便更加拼命地奮力自救，終於游上岸。

11・吃雞蛋

答案：最後一個女孩，連盤帶雞蛋都拿走了。

12・服從

答案：理髮師。

13・鴕鳥逃跑

答案：如果他們繼續忘記關門的話。

14・槍法

答案：能。因為他只要把支撐桌子的鐵管打壞就行了。

15・勝敗之間

答案：2個人各和不同的人比賽。

16・黑白旗

答案：如果A後背所貼的是「白旗」。這樣，對B或C來說，就會看到一個人貼的是「白」的，一個人貼的是「黑」的。例如B看到這種情況，B將會想：「若自己貼的是白旗，C必然看到兩個人都貼了白旗，C就會按條件（1）喊叫：「我看到他們兩

個人都貼著白旗。」可是C的嘴並沒有動，説明C沒有看到自己（指B）貼的是白旗。因而B將斷定B自己貼的是黑旗，這樣B就會按條件（2）動嘴喊叫：「我知道自己的貼的是黑旗，可是B的嘴並沒有動，説明A最初的假設錯了。同樣的推理，C看到B未吭聲，即知道到C自己貼的是黑旗時，也會按條件（3）喊叫，但C的嘴也未動，就更加肯定A最初假設——自己所貼的是「白」旗……錯了。根據這兩點從反面證明自己所貼的旗也是黑的。

17・偷懶的哨兵

答案：城堡的每個角站一個，窗戶外站一個。這樣，站在每個角的士兵都會被重新查數。

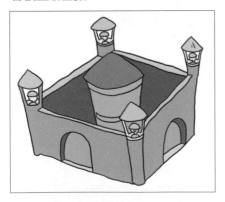

18・警察過河

答案：設小孩為a、b，警察為A、B、C，應該這麼過：ab先過，a回來。讓A過，b回來載a；a回來，讓B

過，b回來載a；a回來，讓C過，b回來接a。

19・池塘有幾桶水

答案：孩子説：「要看是怎樣的桶，若桶和水池大小一樣，就只有一桶水；若桶只有水池一半大，則有兩桶水，若桶只有水池的三分之一大，則有三桶水，依此類推。」

20・區分藥品

答案：用天平稱：左右邊各五個，哪個重就在哪一堆；再把五個，左右邊各兩個，哪個重就在哪兩個當中，如果一樣重，那麼單個的就是了。如果不一樣重，那麼再左右邊各一個，哪個重哪個就是了。

21・我媽在家

答案：小孩説，我沒説這是我家。

22・炒豆

答案：只有兩粒豆。

23．特製「彩畫」

答案：錄影帶。

24．飛來飛去的鳥

答案：飛來的不是杜鵑。

25．卡車司機受傷

答案：因為卡車司機沒有開卡車。

26．神奇的盒子

答案：不對。盒子裡面裝的是鏡子。

27．握手

答案：報紙鋪在兩間屋子中間的地面上，將門關上，兩個人雖然都站在這張報紙上，但誰也不能握到對方的手。

28．比大小

答案：不對。雖然五個圈看起來，形狀如此大小。但事實上，視線內的五個圈，並沒有告訴你，他們離你的眼睛的距離是否相等。所以，無法斷定哪個大，哪個小。

29．少了一隻角

答案：因為有一頭是犀牛。

30．小羊生病

答案：馬大伯把20克的砝碼放進天平的一個盤子裡，然後把70克的藥粉分別放進天平的兩個盤裡，使天平平衡。這樣，一個盤裡是45克藥粉，放砝碼的盤裡是25克藥粉。再從25克藥粉中稱出20克，剩下的正好是5克。然後，用這5克藥粉砝碼，就可以把其他藥粉分成5克一小包了。

31．裝蛋糕

答案：高爾基先將9塊蛋糕裝在3個盒子裡，每盒3塊。然後把其中一個盒子一起裝在一個大盒子裡，共9塊。由於沒有違反訂貨單的規定，顧客一點也挑不出毛病。

32．借錢

答案：小慧要喝自動販賣機的咖啡，咖啡1.5元一杯，可是只收1元，不收5角，而她身上只有一個一元硬幣與一個五角硬幣，所以就借一個一元還兩個五角。

33．買醬油

答案：她先倒滿秀秀的油桶，然後把倒給秀秀的油倒給婷婷。這樣，婷婷就得到了4斤。然後，把剩下的18斤油，往秀秀的油桶裡倒。當大油桶的油面降到整個油桶的1/2高時，便停止。這樣，秀秀就得到了3斤。

34．會員卡

答案：他向一位男子，還有一位女子，各要了一張發票。然後，加上他

自己的，超過了50元。所以，圖書員就給他辦了卡。

35‧智者

答案：姑且不說，智者那一天是否真的如此忙碌。下下個星期三是兩個星期後的事，通常人們是不會提前這麼多天就預定好葬禮日期的。

36‧火車過隧道

答案：三個人的想法都是錯誤的。那麼，這一切都是乙搞的鬼。對，乙先是在自己的手上親了一下，然後在甲的臉上打了一巴掌。以致，引發了這麼多的想像。

37‧爸爸輸了

答案：拿起雞蛋往硬處磕個小口，然後不就能立起來了嗎？

38‧世故

答案：6跟9都是用一筆就能寫出來的數字。

39‧百發百中

答案：因為那個人是躺在地面上的。

40‧錯誤的來源

答案：在這一句話中，「錯誤」這個詞出現過3次。也就是說，有3個「錯誤」。還有一個錯誤在哪裡呢？原來就有3個「錯誤」，硬說有4個，這不也是一個錯誤嗎？也許有人看來看去，發現不出什麼毛病，關鍵就在於你把不正確的當做正確的，這是一種心理漏洞。根據不同的情況，對前提條件加以懷疑，有時也是必要的。

41‧聚會

答案：能。三個人聚會，並不一定非得讓三個人都出門。可以由兩個願意出門的作家到另一個不願出門的作家那裡。

42‧怪人

答案：A沒有毛病，他只是個小孩。下樓的時候，他能夠按到1鍵，上樓的時候，他卻因為太矮了，所以就想辦法等大人來。直到沒人了，他才無奈的從1樓走到15樓。

43‧鋼琴與手指

答案：因為在那次演奏中，鋼琴家總是用無名指使鋼琴發出最長的音。所以，說鋼琴家的無名指最長，只有打破量度單位「長」的概念，那解題就

不難了。

44 · 雙胞胎

答案：她們是三胞胎或是三胞胎以上其中的兩個人。

45 · 我的腳印呢

答案：她是倒著走的。

46 · 戒指

答案：戒指掉到紅茶罐裡去了。

47 · 富翁與鄰居

答案：兩鄰居交換房子住。

48 · 這是什麼金屬

答案：這是一塊鐵。由第一個人與第二個人的談話可知，這兩個人的觀點正好完全相反，因此，這兩個人其中一定有一個人的結論完全正確，一個人的結論完全錯誤，而第三個人的結論一對一錯。由此可得出此結論。

49 · 唱片的一半

答案：巴比原有的唱片數是個奇數，從成奇數的唱片中取一半再加上半張唱片，一定是個整數。 因為巴比在把唱片送給喬治以後只剩下了一張唱片，所以，可以推知在她把唱片送給喬治之前，有三張唱片。三張的一半是1.5張，再加上半張，他送給喬治的唱片一定是兩張，自己還留下了一張完整的唱片。現在再回過頭來計算，就不難算出她原來有七張唱片，送給凱倫的是四張。

50 · 三人遊戲

答案：「我猜不到」這句話包含了一條重要的資訊。如果C頭上是1，B當然知道自己頭上就是2。B先生第一次說「猜不到」，等於告訴C，你頭上的數不是1。這時，如果B頭上是2，C當然知道自己頭上是3。可是，C說「猜不到」，就等於說：B先生，你頭上不是2。以此類推：B先生頭上是7，C先生想：我頭上既然不能6，他頭上是7，我頭上當然是8。

51 · 聰明的小慧

答案：小慧和小花打羽毛球，和小英打乒乓球，勝了兩位冠軍。

52 · 誰技高一籌

答案：理髮師都不是自己給自己理髮的。因為鎮上只有兩個理髮師，一個理髮師必須為另一個理髮師理髮。這說明東邊那家理髮師的技術高明，而西面那家理髮師的技術很差。

53 · 機密

答案：哨兵們剝去雞蛋皮，只見蛋白上佈滿字跡內容，竟是法軍的詳細佈防圖。原來是用醋酸寫在蛋殼上，乾了以後再將雞蛋煮熟，字跡便透過蛋殼印到蛋白上，外面卻不留痕跡。

54・戒指失蹤案

答案：英國和日本的旗幟正反都一樣，所以旗手在說假話！

55・子貢賣菜

答案：子貢將一擔青菜倒了出來，把兩隻空籃筐在河裡洗了又洗，當麵粉倒入濕籃筐後，沾在籃筐上的麵粉受了潮結成了塊，就堵塞了籃筐的縫隙，麵粉就不會漏掉了。

56・李達斷案

答案：李達把錢袋拿到手中，用鼻子聞了一下，發現上面有一股很濃的醋味，於是斷定錢包是賣醋人的。

57・捉螃蟹

答案：小明叫爸爸打開車燈，照在地上，螃蟹夜晚有趨光的習性，牠們陸續都爬到燈光下，所以都被捉回來。

58・兩片瓜地

答案：老二說謊。10天後的南瓜有碗底那麼大，十天前肯定沒有碗底大。顯然，老二沒到河西去看南瓜，他對農夫說了謊。

59・華陀三兄弟

答案：我大哥治病，是治病於病情發作之前，由於一般人不知道他事先能剷除病因，所以他的名氣無法傳出去，只有我們家裡的人才知道。我二哥治病，是治病於病情剛剛發作之時，一般人以為他只能治輕微的小病，所以他只在我們的村子裡小有名氣。而我華陀治病，是治病於病情嚴重之時，一般人看見的都是我在經脈上穿針管來放血、在皮膚上敷藥等大手術，所以他們以為我的醫術最高明，因此名氣響遍全國。

60・兄弟過關卡

答案：兄弟三人各自趕1~2隻羊，分別通過關卡，所以一隻羊也未損失。

61・大象出題

答案：大象老師沒有判錯。第一道的

正確答案是：還剩下9隻活的。因為大象老師是問樹上還有幾隻活的。第二道題的正確答案是：還剩10條隻的。因為蚯蚓再生能力很強，鏟斷了也不會死。

62・這可能嗎

答案：這件事是真的。原來畫家在房子的牆上作畫，房子的窗子本身就是畫中的房子。

63・小狐狸的詭計

答案：根據大象的話來判斷，一定是小狐狸離開大象時，和大象打了賭，說自己可以一見面就讓黑熊脫去上衣，而大象不相信，於是大象和小狐狸為此賭20元。後來，當大象聽說，小狐狸果然用「打賭」的手段誘使黑熊脫了上衣，這才知道，自己和黑熊都被小狐狸戲弄了。

64・音樂家被殺

答案：這是乙混淆視聽的效果。照片的確是鏡子中拍得的。他先說照片是從鏡中照得，所以所有事物都反了，時鐘指三點整即是現實的九點整。可是九點整，甲不可能同時出現在兩個地方，因為許多人都可以證明看到他的演奏。侍者應該是反了映象的背景物，但他的領帶夾沒有反過來。如果應該反過來的影像沒有反過來，那照片就不是從鏡中拍攝的，但此照片無論怎樣都不能否定從鏡中拍攝的。那只有另一種情況，就是沖印時，故意將底片反過來沖印，故看到的景物又被反轉了過來。所以三點依然是三點，乙在說謊。

65・金蟬脫殼

答案：非常神奇是嗎？其實再簡單不過了，灰狼是位傷殘人士，他被手銬銬著的手是假的，所以他輕易脫去。然後灰狼跑上樓，再取一隻新的假手套上，所以神探再見到他時，感覺好像他用鑰匙打開手銬一樣。

66・自殺女子

答案：如果子彈不是近距離發射，則女子自殺的機會極微。密室內射殺人的情況近乎天方夜譚吧！有一種情況是，如果女子在房間外遇到槍手並被他開槍擊中。她負傷返回房內，這時歹徒未罷休，用手槍擲向女子，牆上的新破損就是這樣造成。而女子入房後即反鎖起來，最後傷重倒下，跌在手槍旁，就這樣造成好像自殺的效

果。

67．寺內盜賊

答案：其實和尚之間大概心無雜念，他們非常有默契。尤其是「禪宗」強調「直指人心」、「見性成佛」，所以就算是聾啞和尚，溝通之間的障礙已是無形。正確的解釋是，啞和尚手指指袈裟，表示盜匪仍在佛門（即佛寺之內），袈裟是磚牆的圖案，翻起來指內面，表示竊賊在圍牆之內。所以主持馬上意會在寺內可搜到盜賊。

68．盜鐘大盜

答案：大盜雷爾是個狡猾的傢伙，所謂「最大、最有聲有色和最有價值的寶物」是想轉移警方的注意，使他們浪費有限的警力。而雷爾就去偷這個古董大鐘，為何大鐘敲響五分鐘後就這麼快被盜去呢？道理簡單得很，雷爾早就偷去了鐘，只不過讓鐘繩仍縛在一部大答錄機的特製按鈕裝置上。老神父糊塗地拉響了答錄機……然後

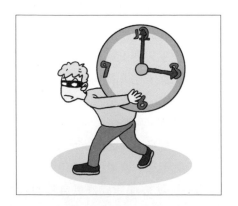

雷爾取走答錄機，故布疑陣。

69．湖邊命案

答案：因為在湖邊望向湖面，只能看到前方或上面的倒影，看不到身後的倒影。所以報案者說從水影見到身後人影晃動，探員便知道他在說謊了。

70．郵差疑犯

答案：這個可惡的勒索犯其實是一名不折不扣的郵差，所以由他將信放入信箱是正常的，而信封上的指紋屬於他也是合理。他最聰明的地方是一向不貼郵票，而這次卻貼上郵票，製造了不關他事的「證據」。警方在真真假假的佈局裡，不能證實此人就是勒索者。

71．死因蹊蹺

答案：謝先生之死，肯定是人為的。問題是誰下的毒手呢？按理，謝先生和太太已離婚，鉅額保險受益人是小兒子，而小兒子的撫養權在謝太太，假如謝先生死去，這保險金將會經小兒子轉入謝太太手中，不過，保險的事謝太太事前絕不知情，但究竟誰不顧利益而下毒手呢？正是這個兩歲小孩做的，只有他不懂事又不懂利益，只因好玩而做出「殺人」勾當。總之，謝先生實在不幸。

72．低級殺手

答案：的確，殺手「擊中」了坐左方、穿深紅色西裝的乙，不過問題是，當雙方糾纏時左右位置互換，如果殺手是色盲的話，深紅色和黑色根本分別不大，殺手還沾沾自喜，以為完成了使命。這裡特別證實了一點，色盲者最好別當殺手。

73・燒香拜佛

答案：因為有毒的香濕氣重，信徒要點燃時花很大氣力去吹。剛好廟祝來幫忙，正好面對面被吹個正著，吸了毒氣也不知。也許信徒好心有好報，廟祝的死使她急奔出廟堂，要不然慢了點，她也會吸入毒氣的。

74・口吃被害者

答案：線索知不知道在哪裡？其實，可能出自誤會，陳先生臨死前的確已將凶手所屬的電話號碼說了出來，就是「八八八八四四四四」！不過，包括陳太太在內，都以為是他口吃習慣作祟，不予理會吧！所以說，人的「習慣」有時真不是件好事。

75・飛人

答案：歹徒用很乾淨俐落的手法：用繩子從天臺上吊下，經過兩層，垂至三十三樓。入屋內抱走小寶，再沿繩子爬回天台離去。所以，小寶的感覺像「飛」一樣。

76・致命雪茄

答案：一般吸食雪茄的習慣是在吸到一半時，可以先熄滅它，然後在另一個時間、場合裡再點燃繼續吸。A太太利用這個特點，預先在煙灰缸上抹上毒，等到大導演熄滅雪茄離去，毒已沾在雪茄上。當大導演在車上又掏出雪茄來點，吸入毒後身亡，有毒的部分燒去，所以事後雪茄驗不出毒來。

77・郵票盜賊

答案：聖經的八十五頁與八十六頁是同一張紙，小江是不可能把郵票藏在那之間；小高想到這點，便識破了小江的謊言，可惜他還是晚了一步。

78・鴻門宴

答案：吳律師的懷疑沒錯，因為既然身為教徒的阿里達不吃豬肉，又為何叫人做這道菜出來呢？豈非矛盾？這豈非僧侶人吃素，卻請人吃酒肉？所以豬蹄有毒。問題是吳律師如何脫身。他可以這樣說：「啊呀！我想我的小狗餓了。我去抱牠來一起吃！」另一個說法可以這樣：「如果有肉無酒太可惜了。在車上有瓶百年佳釀，我去拿來！」如果阿里達堅持派人和你去，你大可說小狗會咬陌生人的。總之一回到車上，趕快開溜就是了！

79・殺手是誰

答案：因為死者的一行血字，三個人受到懷疑。其實立竿見影的是和「好」字有關係的兩個人應無問題，就是名字叫周好人的和老友吳浩景，若只因為「好人」就懷疑他們，那也太過牽強。只有瑪麗最有可能是凶手。明白「好」字的含義，就可以明白並肯定她是凶手，因「好」字拆開是「女」

「子」的稱謂。全句是：「小心女子，女子是殺我的凶手。」

80・空罐頭

答案：凶手是用罐頭打死死者的。裝有食物的罐頭猶如石頭般堅硬，所以能打死活人，然後凶手打開罐頭吃光裡面的食物，所以凶案現場有一個空罐頭。

81・螞蟻是證據

答案：凶手是五號房的糖尿病患者，凶手在殺人時由於太過緊張，手會大量出汗，加上糖尿病患者的汗水含有大量糖分，所以凶器的刀柄吸引了大量喜愛吃甜食的螞蟻。

82・實驗室的命案

答案：如果斯克爾是在家中開石油氣自殺，為什麼工作室內的白老鼠還是活的呢？

83・狂風巨浪的晚上

答案：因為當晚狂風巨浪客輪搖晃劇

烈，作家寫的文字不可能那麼整齊端正，這些稿一定是預先準備好的，由此可以證明那男子在説謊。

84 · 煤氣爆炸

答案：死者的外甥先讓死者吞食安眠藥，然後將房中的電話弄成短路，再打開煤氣的開關，讓煤氣慢慢漏出。最後，立即趕回公司。當凶手返抵公司時，死者的房間已充滿煤氣，凶手於是打電話到死者家中，讓電話產生火花，引起煤氣爆炸，將死者殺死。

85 · 一語道破

答案：警長走到聾啞人士的身後説：「你可以走了。」當聾啞人士聽到後立即起身離座，警長就知道他是裝聾作啞的。

86 · 高爾夫球

答案：凶手將炸彈裝在高爾夫球內，當郭先生用球桿打球時，便觸發炸彈爆炸。

87 · 假證

答案：案發當日正下著大雪，案發現場煤氣爐燃燒著，室內、室外的氣溫差距很大，窗戶會被水氣遮掩變得模糊一片，那住客如何能夠辨別出有一個「戴眼睛和蓄有小鬍子」的人？

88 · 酒會殺機

答案：因為約瑟在離開酒會時放下的酒杯上有他的指紋。當探員問他案發當晚身在何處時，他卻説出別的地方來證明自己與此案無關，結果便讓探員看出破綻。

89 · 1001號

答案：綁匪是郵局內負責收發郵件的職員。

90 · 小偷的腳印

答案：應該是今天早晨。因為在現場留下的腳印，顯得十分清楚。可見這是在下過霜後才踩上去的。如果小偷是在昨天上午或昨天半夜侵入的話，所留下的腳印，必定會因下霜的關係，而將腳印弄得有些模糊才對。

91 · 飛機險事

答案：飛機是在海拔二千公尺以上的機場降落，所以能安全著陸，而炸彈亦不會爆炸。世界上是有二千公尺高的機場的。例如：墨西哥市的國際機

場及西藏的拉薩機場。

92‧斷崖邊緣

答案：嫌犯在背上背了個降落傘，等他滑到斜坡上的斷崖時，他就往下跳。而背上的降落傘便打開了，於是他就順利地降落在谷底。

93‧少女之死

答案：人的手有指紋，同樣地，腳也有腳紋，殺手沒有替死者在圓凳上「印」下腳紋，因此被調查員識破死者不是踏圓凳上吊自殺的。

94‧郵輪上

答案：偵緝隊長懷疑的凶手是馬小帥。因為倘若凶手是別人，在殺人後必會想盡辦法毀屍滅跡。在公海上的郵輪甲板（而且近船邊），最簡單的方法應該是把屍體扔進大海。但倘若凶手是馬小帥，他是一定要讓別人知道叔父死亡，他才可以繼承遺產，因此他在殺人後，便把屍體棄置在顯眼的地方——甲板上。

95‧殺人償命

答案：首先那句話引起了縣官的懷疑；其次，凶器是佃戶家的。凶手必然是經常來佃戶家，殺人時一時興起，拿起了凶器。如果是僕人所殺，則一定會預先謀劃，自己準備凶器。鄰居家的兒子晚上去找佃戶家的女兒，見到書吏和少婦，以為是心上人另有新歡，於是妒火中燒，順手拿凶器殺了人。

96‧監守自盜

答案：他利用梯子把繩子的一頭綁在頂梁上，然後把梯子移到了門外。進來時帶著一塊事先準備好的巨大冰塊。他立在冰塊上，用繩子把自己綁好，然後等時間。第二天當服務生發現他的時候，冰塊已經完全融化了，管理員因此就被吊在半空中。

97‧難斷的官司

答案：法官分兩次判決。第一次判決法官宣佈：「本案判斷依合同，合同

規定愛瓦梯爾結業後第一次出庭打官司贏了的時候繳交第二次的學費，因在此之前愛瓦梯爾沒有打過官司，所以依合同不繳交學費。」第二次判決，法官說：「本案同樣依合同，因愛瓦梯爾剛才在第一次判決中獲勝，依合同應當繳納學費。」所以愛瓦梯爾繳出了學費，而且對判決心服口服。

98 · 飛機失事
答案：全部死亡。

99 · 畏罪自殺
答案：吉爾愛好整潔並不等於痛苦死亡而不掙扎，因為一口氣吃下八十粒安眠藥，在藥性發作時是十分痛苦的。除非他慢慢的吃，但入睡後的他又如何將藥丸如數吃下呢？只有被人注射過量安眠藥劑，才能不知不覺地死去。案發時，先是吉爾吞了幾粒安眠藥，然後在熟睡中遭人再注射藥劑而被滅口。死者沒半點掙扎痕跡就是

破綻了。

100 · 證據在哪裡
答案：他說在屋裡看電視，有飛機在上面盤旋，由於電波干擾，電視裡的影像應該會閃動。

國家圖書館出版品預行編目資料

全世界都在做的800個思維遊戲(下)／腦力＆創意
工作室編著.－－第一版－－臺北市：宇河文化出版；
紅螞蟻圖書發行,2006〔民95〕
面　　公分－－(新流行；12)
ISBN 978-957-659-558-5

1..智力測驗
997　　　　　　　　　　　　　　　　95008017

新流行 **12**

全世界都在做的800個思維遊戲(下)

編　　者／腦力＆創意工作室
發 行 人／賴秀珍
總 編 輯／何南輝
特約編輯／呂思樺
平面設計／劉淳涔
出　　版／宇河文化出版有限公司
發　　行／紅螞蟻圖書有限公司
地　　址／台北市內湖區舊宗路二段121巷19號(紅螞蟻資訊大樓)
網　　站／www.e-redant.com
郵撥帳號／1604621-1　紅螞蟻圖書有限公司
電　　話／(02)2795-3656（代表號）
傳　　真／(02)2795-4100
登 記 證／局版北市業字第1446號
法律顧問／許晏賓律師
印 刷 廠／卡樂彩色製版印刷有限公司
出版日期／2006年 5 月　第一版第一刷
　　　　　2021年 6 月　　　　第十六刷

定價 **250** 元　　港幣 **83** 元

ISBN　978-957-659-558-5　　　　　　　　**Printed in Taiwan**